YINGSHI
YANYUAN
YUYAN
JICHU
XUNLIAN

影视演员语言基础训练

主　编　赵彬彬
副主编　张　晶　王　涛
编　委　王秀芸　王瑾鹏　王真如　王静霞
　　　　向成龙　李易阳　潘国良　季爱丽

苏州大学出版社
Soochow University Press

图书在版编目(CIP)数据

影视演员语言基础训练 / 赵彬彬主编. -- 苏州：苏州大学出版社，2023.6
ISBN 978-7-5672-4441-2

Ⅰ.①影… Ⅱ.①赵… Ⅲ.①电影语言－语言学②电视－语言学 Ⅳ.①J90

中国国家版本馆 CIP 数据核字(2023)第 123013 号

书　　名	影视演员语言基础训练 YINGSHI YANYUAN YUYAN JICHU XUNLIAN
主　　编	赵彬彬
责任编辑	孙腊梅
助理编辑	陈昕言
装帧设计	吴　钰
出版发行	苏州大学出版社(Soochow University Press)
社　　址	苏州市十梓街1号　邮编：215006
印　　刷	苏州市深广印刷有限公司
邮购热线	0512-67480030
销售热线	0512-67481020
开　　本	710 mm×1 000 mm　1/16　印张：11.75　字数：205千
版　　次	2023年6月第1版
印　　次	2023年6月第1次印刷
书　　号	ISBN 978-7-5672-4441-2
定　　价	49.00元

若有印装错误，本社负责调换。
苏州大学出版社网址　http://www.sudapress.com
苏州大学出版社邮箱　sdcbs@suda.edu.cn

前　言

这是一本面向影视表演专业学生的台词类教材，其中以实践训练素材为主要内容。本教材的编写立足于影视文化产业，以市场（企业）发展为导向，契合时代发展的需求，着力于最基础的语言训练。书中每一部分的语言训练素材都经过了筛选与提炼，对部分素材进行了加工与修改，同时还增设了一定的原创性训练素材。

影视演员语言基础在专业学习过程中非常重要。学生应在基础阶段打好语言的基本功，这不仅需要掌握正确的学习方法，还需要持之以恒，做到"冬练三九，夏练三伏"，坚持不懈才能打好基本功，提升语言能力。

本教材一共分为八个章节，前三个章节作为理论部分对影视演员的语言基础进行了深入剖析，与此同时还对一些训练方法进行了深度阐述。后五个章节是实践的训练素材，以单音节、双音节、四音节作为基础正音，绕口令部分作为口齿唇舌的相互配合训练，长段绕口令部分作为气声字结合的综合训练，贯口部分作为基本功的功底训练，影视语言综合训练作为一定的技术技巧的提升训练。训练素材难易程度适中，以循序渐进的方式让学生通过训练实践来提升语言基本功。

笔者在多年的教学实践中发现，在常规教学中，教师会收集以往老一辈流传下来的实践素材，同时还会借鉴一些教材中的实践素材来进行教学。语言素材大多分散、不集中，且内容质量参差不齐，难以形成系统性的语言训练体系。根据上述现象，本书通过大量的语言素材来指导学生进行训练与实践，遵循语言教学与学习的自然发展规律，对素材进行整合、完善、修改、优化。希望本书能成为影视表演专业学生可借鉴、学习的、通用性较高的实践类教材。

在此，我要感谢老一辈的语言专家为语言教学做出的突出贡献。同时，感谢为本教材执笔的各位老师，按时、保质地让本教材与读者见面。希望本教材能够发挥出最大的作用，也希望读者给予我们宝贵的建议，以便后续能够更加完善本教材。

目录

第一章
影视演员语言的特点与要求 / 1

第二章
影视演员语言基本功的训练方法 / 3

第三章
基础语音发声常见问题及方法策略 / 7

第四章
声韵母发音标准 / 13

第五章
语言体裁简述 / 34

第六章
绕口令训练 / 42

第七章
新闻短讯训练 / 119

第八章
综合训练 / 131

第一章 影视演员语言的特点与要求

一、标准化

我国影视作品的主流语言是普通话,因此演员的普通话水平要达到相应的要求。普通话是我国的通用语言,也是不同地域人们的主要交流用语。虽然不同地域从非遗角度出发去保护自己的方言,但是这和规范普通话使用之间并不矛盾,最明显的例子是中央电视台节目采用普通话,同时各个地方频道依然可以播放一些方言节目。作为培养影视演员主要阵营的高等院校,在学生入学时应规范其普通话的发音,从而使通用语言成为他们"标准的创作工具"。学生在学习时,更应该抓住课上或者课下组织的"晨功",从而形成良好的肌肉记忆、养成良好的语言习惯。熟练使用英语的人都知道,英语也存在标准口语发音和方言的情况,而在我们平时所看的好莱坞影片中,通常都是标准的美国口语发音。而在地域文化差异较大的我国,在影视作品中规范演员的普通话这一任务则更是艰巨。

二、多样化

虽然从受众和作品推广的角度考虑,我国影视作品主要以普通话的形式完成,但是这并不影响部分作品为了强化主题让演员用方言来完成表演。而当代影视演员在语言能力上,除了要掌握标准的普通话外,还要掌握多种方言甚至外语。例如,在美国的好莱坞影片《被解救的姜戈》中同时出现了差异明显的美国南、北方口语;而在我国由饶晓志导演的影片《无名之辈》中,演员全都是用贵州方言来完成表演的,其他使用方言的影片还有《秋菊打官司》和《疯狂的石头》等。之所以让演员在表演时采用方言,主要目的是强化地域性和作品的主题。此外,还有一些影片会采用混合形式来完成,如在普通话中夹杂地方方言,这样可体现作品的生活气息、强化其中的人物形象等。在这样的行业背景下,学生仅仅掌握普通话的话就会无法完全适应创作的需要。学生需要在掌握标准普通话的基础上,具备较好的语言学习能力,从而能够快速掌握我国地方方言的语感,最终塑

造出各种角色。在我国，几种比较典型的方言有北京话、东北话、上海话和河南话等，学生应将其作为一门技能去学习，从而掌握这些方言发音的特点和韵味。

三、生活化

影视表演和舞台剧表演很大的区别在于观演关系的不同。在更近的观演关系和高清分辨率下，影视表演的演员需要用更加生活化的语言去完成表演。我们在观看几十年前甚至一百年前的老影片时，会发现演员的台词表达是较夸张的，和当下的生活化表达方式有明显的差别。这种现象与科技的发展有关，也与影视美学的发展有关。20世纪初，俄国著名表演艺术家斯坦尼斯拉夫斯基对表演进行改革，和当时演员夸张的表演形态是不无关系的。我们在观看几十年前的老影片时，会发现影视演员同样趋向采用舞台剧的表演形式。而在如今的流媒体时代背景下，演员的表演需要更加生活化。因此，学生在表达角色的台词时要无限趋向生活化，这也就是我们经常强调的"说人话"。学生在表演时，需要在把握角色情感的基础上，思考如何将人物的语言用日常生活中的表达方式传递给对方，从而达到镜头前表演的真实感。在课上或者课下，学生应反复练习，从而真正掌握台词表达生活化的要领。

四、形象化

所谓台词的形象化，指的是演员在表达人物语言的时候，要符合角色的出身、职业和性格特点等。从专业角度来说，塑造形象可信的角色是演员的最高任务。在当代的表演观念下，影视行业对演员的要求已经不仅仅是"塑造（Play）"那么简单，已经上升为"成为（Being）"的概念。

作为演员的职业习惯，"观察生活"是演员塑造角色的重要手段。在日常生活中，学生需要用心观察身边形形色色的人物，观察他们的语言特点，如说话和情感表达的方式等。很多时候，同样的一门职业，不同演员对其职业形象的塑造和其语言的表达也会大不相同。例如，在由张艺谋导演的优秀影片《悬崖之上》中出现过大大小小、性格各异的人物形象。如果我们用心观察会发现，片中演员用不同的语言感觉塑造出各个角色。因此，学生在学习台词时，需要将观察生活的习惯融入日常训练中，从而塑造出生动形象的人物。

第二章 影视演员语言基本功的训练方法

一、口部操基本训练方法

语言是我们生活中进行交流的重要工具。影视作品是一种视听艺术，也就是说除了画面外，听觉是感染观众、传递思想意图的重要手段。因此，影视演员必须进行影视语言的基本功训练。不同的生活环境会形成一个人不同的语言特点，因此需要不断进行口腔内部肌肉的练习，再进行气、声、字、绕口令等一系列的专业训练才能使学生具有基本的专业素养。经过训练，学生可以了解并自如调节发声位置，从而掌控气息的强弱、艺术语言的基本技能与技巧，达到"声音洪亮、字正腔圆"的发声状态。首先学生需要每天进行口腔内部肌肉的练习，即口部操训练；其次进行基本吐字归音的练习。以下，将从口部操训练开始进行讲解。

（一）口腔练习

1. 大开口（15—20 组）

嘴巴尽可能张大，嘴角向后咧，张嘴时像打哈欠一样，闭嘴时像咬苹果一样。张嘴时不要过于用力，动作要自然柔和。

2. 咀嚼（15—20 组）

反复循环练习张嘴咀嚼和闭嘴咀嚼的动作，口部保持松弛，舌头自然放平。出现嘴部两侧肌肉酸痛属于正常现象，可稍作休息再继续练习。

3. 顶软腭（20—30 组）

找到打哈欠时的感觉，软腭此时是顶起的状态。熟练掌握后能够快速找到顶起软腭的发力点，从而直接进行顶软腭的练习。

（二）唇部练习

1. 噘唇、咧唇（15—20 组）

噘唇、咧唇各做一次为一组。噘唇为人生气时的噘嘴动作。咧唇时双唇

闭合，嘴角向后拉扯，形成微笑时的状态。

2. 撇唇（15—20 组）

保持噘唇的口部动作，向左右两侧撇唇，左右各进行一次为一组。

3. 绕唇（15—20 组）

保持噘唇的口部动作，顺时针、逆时针进行嘴部 360 度环绕动作，也可进行上、下、左、右分解动作。

4. 双唇打响（5—10 组）

双唇向内用力绷紧，通过吸气瞬间打开双唇从而发出声响，每组 30 秒。

5. 喷唇（20—30 组）

双唇紧闭，深吸气后向外用力喷出，发出"p"的音。

6. 打"嘟噜"（5—10 组）

双唇放松，保持闭合状态，嘴呈微噘状，气息保持均匀，突出双唇送气震动双唇发音，每组 30 秒左右。

（三）舌部练习

1. 伸舌（15—20 组）

打开口腔，提起上腭，努力将舌头向外伸，舌体集中，舌尖向前，尽力向上、下、左、右伸展，然后最大程度向内回缩。

2. 刮舌（15—20 组）

舌尖抵下齿背，舌体用力，用上齿的齿沿刮舌尖和舌面，使舌面能逐渐上挺隆起，依次反复进行练习。

3. 弹舌（15—20 组）

先把力量集中在舌尖，抵住上腭以堵住呼出的气流，舌尖向内用力滑动从而爆发出"te"音。过程中越用力越好。

4. 顶舌（15—20 组）

双唇闭合，用舌尖顶住左右脸部的内颊，依次交替进行，左右各进行一次为一组。

5. 立舌（15—20组）

左右各立一次为一组。这个动作较难，需要将整个舌头的肌肉保持紧张状态，尝试用舌尖去舔下牙的最后一颗牙齿的内侧，之后保持住舌面的状态，一颗一颗往里去舔牙齿的内侧，伸出后舌面便是立起的状态。这个动作需要多加尝试。

6. 绕舌（15—20组）

紧闭双唇，在顶舌的基础上，舌头在口腔内部按顺时针方向环绕360度，然后再按逆时针方向环绕360度，依次交替进行。

口部操是影视演员语言基本功练习的重要方法。它看似简单却非常有效。每个发音有问题的学生都或多或少地存在口部、舌头肌肉过于松弛的问题。口部操训练能够在学生发声过程中有效调动肌肉群，经过一至两年的训练能够使学生的发声能力明显提高。

二、气息基本训练方法

在进行气息的训练时，应尽量找一个空气状态良好、较为开阔的地方，在休息充足、嗓音状态较为放松的条件下进行。口部操训练完成后，发声时所调动的肌肉群已被激活，接下来可进行气息的训练。

双脚打开与肩同宽，吸气时控制住胸口的气息以免上移，让吸入的气息下沉到腹部，使横膈膜被气息撑起向上。双手虎口掐住腰部两侧，可以感受到腰部两侧的撑开。发声时，尽量控制两肋形态，小腹肌肉保持紧张状态，后腰挺直，从而缓慢均匀地送出气息。

气息训练包括发气泡音（能放松声带，为接下来的训练做好准备）、慢吸慢呼，慢吸快呼，快吸慢呼，快吸快呼，"小狗喘气"，变换节奏的"嘿哈"，螺旋式上升、下降"i""a"音，等等。在气息训练过程中，注意将气息缓慢均匀地送出腹腔，吸气时用鼻子吸气；学生在快节奏呼吸训练中，可能会出现口鼻同时吸气呼气的状况，但注意不要出现喘气。学生在刚开始练习时，会出现腹部酸胀、气息不够的情况，因此要尽量控制呼吸，保持腹式呼吸，不要为了轻松而将气息吸入胸腔。经过一段时间的训练后，腹式呼吸会成为习惯，学生进行气息训练时也会逐渐感觉轻松一些。

三、字音基本训练方法

字音训练要注意以下事项。单韵母 a、o、e、i、u、ü 的发音首先要注意口腔形态的准确；其次要注意舌头摆放的位置。经过练习单韵母，练习复韵母时变化口腔、舌头的位置以读出复韵母的音。

平舌音 z、c、s，发音时要咧唇，舌头平放在口腔内部，舌尖轻抵下齿内侧，上下牙不可咬死以避免因为气息流通不畅而发出尖锐杂音，上下牙齿微微张开一条缝隙。

翘舌音 zh、ch、sh、r，发音时唇部微微噘起，牙齿微微打开，舌面卷起，舌尖轻触上腭前部。

舌面音 j、q、x，发音时容易出现尖音的情况，这是由于口腔状态过于紧张，上下齿和舌尖的空隙过于狭窄而导致气息流通不畅。

舌根音 g、k、h，发音时将腔内形成一个枣核般大小的空腔，舌面保持下沉。前后鼻音不分是南方人容易出现的问题，这与其语言习惯有关，因此学生在生活中就要注意前后鼻音的发音准确。练习单字、词语、成语时应注意音调的饱满，五度音调要读到位。

四、综合语言基本训练方法

绕口令训练一定要在字音训练完成之后。首先确保绕口令中的每个字读音准确；其次追求速度。绕口令训练是为了保持口腔、唇部、舌部肌肉的灵活性。贯口训练要注意读解其语义，夸张声调、语调，使节奏鲜明且极具韵律感，这样有利于学生锻炼声音的高低、刚柔，掌握吐字技巧，以及运用和控制气息，等等。

第三章 基础语音发声常见问题及方法策略

一、基础语音表达要求

具备较好的语音基础是学生拥有良好语言表达能力的前提。现代汉语方言大致可分为七类,即北方方言、吴方言、湘方言、赣方言、客家方言、闽方言和粤方言。普通话中的"普通"不是"普普通通"之意,而是"标准、规范"之意。

基础语音表达的要求可概括为"两部分""两技巧","两部分"为声韵调和语流音变,"两技巧"为呼吸控制和喉部控制,达到了基础语音表达的要求,学生便能熟练掌握情、声、气之间"以情运气、以气托声、以声传情"的运动关系,扩展声音对情绪表达的支撑能力,达到声气通畅、语句舒展的状态,实现学生对声音的驾驭,最终能够准确、质朴、生动、鲜明地传达稿件内容或自我感受。

二、常见问题快速突围

(一)关于气息

1. 气息控制能力弱

在基础语音发声过程中,气息控制能力弱通常表现为声音发挤、发紧,不够坚实明亮、轻飘飘,等等。在语言表达中的主要影响为情绪起伏不到位、爆发力不足等。"气乃元之帅也",如果把语言表达比作一棵大树,那么情绪是大树的"根",气息则是最重要的"树干"部分。没有笔直生长的树干,就无法进一步获取情绪表达的累累硕果。

2. 快速突围

(1)第一步:感受气托声

首先,找到喉咙放松说话和喉咙挤着说话的两种不同的状态。喉咙挤着

说话的状态很好找，而喉咙放松说话的状态可以通过连续三次叹气的动作来掌握，感受气流经过嗓子但是嗓子又非常畅通、松弛的状态，然后慢慢发出一声"哎"，好好感受嗓子放松时发声的状态。

其次，用喉咙挤着发力，再发几遍"哎"的声音。在极度放松和极度拥挤的状态之间，把握好这个感觉。

最后，巩固记住这种感觉。找到两个锁骨中间的小窝，通过叹气、延长叹气去感受这个位置，再把气息的着力点放在这个小窝的位置上，从而发出一种类似气泡感觉的声音。不要刻意去发气泡音，仔细感受和体会这个过程，从而改掉喉咙挤着说话的错误发声方法。

（2）第二步：明确发声路径

第一步完成之后，第二步是明确发声路径。在上牙齿的后面，有一段硬硬的部分，这个部分叫硬腭。当我们用气息托住声音往外走的时候，要做到"声打硬腭前"，声音过于靠后会增加喉咙的负担，也会不明亮，声音过于靠前会出现过于尖细的情况。练习之前先张开嘴巴 5—10 次，想象自己吞进去一个苹果或者自己的大拳头的感觉，从而让自己的口腔开合变得游刃有余一些。

（3）第三步：掌握以气托声

掌握了前两个步骤之后，要加强自己对于气息和声音相结合的感受。首先明确呼吸方式为胸腹联合式呼吸法，即用胸腔和小腹同时来储存气息；其次要具体体会三个过程，分别是进气的过程、控制气息的过程、运用气息的过程。进气的过程是努力让气息往下走，使气息下沉；控制气息和运用气息的过程可以综合体会。

除了之前的数数字练习，大家还可以练习数葫芦，练习的时候，先设定好每一组葫芦的数量，第一次一口气数 5 个葫芦时，注意要有明显的结束感，并且稳稳地结束。练习时需要注意：数到 5 个葫芦的时候正好一口气用完，不要有多余的留存。然后紧接着 10 个葫芦、15 个葫芦、20 个葫芦等，按照同样的方式和要求，循序渐进地增强气息的控制能力，直至完成 25 个葫芦左右的挑战，才能够保证气息在说话的过程中是平稳的、够用的。

（二）关于吐字发音

1. 吐字归音不到位

吐字归音不到位是基础语音发声训练过程中最容易忽略的问题。有些人觉得自己的普通话发音很好，但是细细听来只是发出了相近的声音，还没有达到普通话的标准。吐字归音是一个字音完整的发音过程，即声母和韵母部分都完整地走了一遍。吐字归音不到位通常表现为声音咬字不清晰，声音不饱满、不圆润。吐字归音的要求是咬紧字头归字尾，中间的字腹拉开立起。

2. 快速突围

（1）第一步：字头练习

发音时第一个起始音为字头，也是声母的部分。按照发音部位来区分，可以分为7组不同的声母类型。与唇部相关的音有双唇音、唇齿音；与舌尖相关的音有舌尖中音、舌尖后音、舌尖前音；另外还有舌根音、舌面音。在发音过程中需要用到的唇舌部位是我们练习吐字归音的关键，因此可以进行集中系统的练习。唇部的口部操有噘唇、咧唇、双唇打响等。舌头的口部操有刮舌、顶舌、弹舌等。

（2）第二步：单练韵尾

普通话中的韵母一共有39个，有些韵母由韵头、韵腹、韵尾三部分组成。韵尾由 i、u（包括 ao、iao 中的 o）和两个鼻辅音 n、ng 组成。归音归的就是这几个韵尾的音。单练韵尾时可以针对这几个音进行单独延长练习，记住它们的唇形舌位以巩固肌肉记忆。归音的过程是指音节发音的收尾过程，在一个字的拼音中最后一个字母是什么样的唇形和舌位，在发音结束时应是什么样的唇形和舌位。

（3）第三步：归音练习

在前两个步骤的基础上，加入相应的单音节、双音节、四音节及绕口令的练习。

（三）关于方言

1. 方言色彩浓厚

方言色彩浓厚主要表现为，声母、韵母的发音方式与普通话的发音方

式略有不同，有的圆唇发成了咧唇，有的舌面音发成了舌尖音等。在语言表达中，方言色彩浓厚容易影响整体的表达效果，从而难以做到清晰准确的表达。

2. 快速突围

（1）类型一：舌面音 j、q、x

首先掌握发音要领，舌尖不能碰牙齿，舌面顶住硬腭稍微靠前的位置，留下一道窄窄的缝隙，从而让气息通过并发出声音；其次在掌握发音要领之后，可以从单、双音节开始循环练习，从而巩固和记住发音位置和感觉。

（2）类型二：翘舌音 zh、ch、sh、r

发音要领是舌尖翘起，顶住上牙齿根往后一些（硬腭前部）。注意 zh 是不送气的音，也就是发音时没有气流通过；ch 需要有气流通过，还要用力喷出一口气。练习翘舌音时可以先"夸张"练习，也就是把舌尖"夸张"一点，即往后"卷"一些，找到舌尖翘起来的感觉，然后再慢慢往前送到规范的位置，进一步进行字词练习和绕口令练习。

（3）类型三：平舌音 z、c、s

发音要领是舌尖抵住下齿根，注意用舌头的顶尖接触牙齿，发音时碰一下就离开。如果找不到舌尖位置，可以用自己的舌头努力去够自己的鼻子，坚持一会儿，比较酸的那个部位就是顶尖的位置。注意不要用整个舌头的前部去发音。

（4）类型四：前鼻韵母

前鼻韵母又可以叫作前鼻音。以 n 结尾的韵母都是前鼻韵母，如 an、en、in 等。在发 n 音时，舌尖抵住下齿根，上下排牙齿靠近。通常情况下，只要将舌尖的位置放准确，就能够很好地发出前鼻韵母。

（5）类型五：后鼻韵母

后鼻韵母又可以叫作后鼻音。以 ng 结尾的韵母都是后鼻音，如 ang、eng 等。在发 ng 音时，最重要的是做到软腭下降与舌根接触，发音时上下排牙齿之间的距离相对较远。由于整个发音往后走，所以舌根和软腭接触以后发音停止。练习的方法是先练习单独的后鼻韵母，后练习字词和绕口令以便巩固记忆。

（6）类型六：区分边鼻音

n 是鼻音，l 是边音，在 n、l 混合在一起的词语中，极其容易出现发音

混淆的问题。注意：假如捏住鼻子，不能发 n 音，但可以正常发 l 音。在发 l 音时，舌尖的位置要再往后一点。可以通过捏鼻子和把握舌尖位置来区分边鼻音。练习区分边鼻音时，一定要先分开单独练习，不要着急练习词语。通常情况下，区分边鼻音不容易在短时间内做好，要循序渐进。

（四）关于轻重格式

1. 轻重格式不分

词的轻重格式是普通话发音过程中最容易忽略的问题。由于词义及感情需要，一个词语的音节之间有着重与轻、强与弱的细微差别，这便是词的轻重格式。它可分为轻、重、中三种。轻的感觉是既短又弱，重的感觉是既长又强，中的感觉是介于两者之间。普通话通过这三种格式来呈现时更具音乐性和欣赏性，这样不仅能起到区别词义的作用，而且能使语句中的情感表达更加准确、鲜明、生动。

在语言表达中，如果不注意词的轻重格式便很容易出现"吃字"的现象。例如，北京人的说话习惯，把"中央电视台"读成"庄电视台"，把"西红柿炒鸡蛋"读成"胸柿炒鸡蛋"，"涮羊肉"也读成了"霜肉"。

2. 快速突围

中、重格式的词比较多，这样在语言表达中能够起到语尾不坠的作用，例如，人民、大会、广播，这些都属于第二个音节比第一个音节长一些和重一些的词。在日常表达中这类格式的词出现的频率较高。另外，大多数词的轻重格式都是固定的，同时也与语言的表达目的有关。因此中、重格式的词可以多加灵活运用。

（五）关于调值

1. 调值不准

普通话调值不准也是一个容易忽略的问题。一般用五度标记法来规范普通话的调值，一声（阴平调）为 55、二声（阳平调）为 35、三声（上声调）为 214、四声（去声调）为 51。普通话调值准确是保证抑扬顿挫的关键。调值不准通常表现为带有明显特点的个人腔调、调值忽高忽低且没有规律。在语言表达中，调值不准会影响句意的准确表达，并容易带偏重音。

2. 快速突围

（1）阴平整体低

每个人的生理条件都不一样，因此发声的音调高度也不尽相同。在保证平稳的前提下，音调高度要适中，不能过低也不能过高。选取依据是发音时应感觉舒服、通畅，不挤不累、用声自如。练习时可以用手比画，从高到低依次进行练习以找到最舒服的音调高度。

（2）阳平不到位

阳平调的终点是5，问题比较明显的是发成了24或者23。练习时要用手找感觉，在阴平调55的基础上，用手描绘35的过程，声随手动。

（3）上声不完整

上声调不完整的问题比较普遍，上声214通常会发成211或者212、213，注意先下再上，要扬得到位。

（4）去声起点低

去声调起点是5，是一个相对较高的位置，经常会出现类似41或者31的发音。

调值问题要多用手来比画练习，多练习一些单独的、重复性的字词。例如，阴平调：东阿阿胶糕；阳平调：联防巡逻人员；上声调：表演也挺好；去声调：面向现代化；等等。调值练习一定要饱满且夸张，这样放在句子中时，调值才经得起磨损。

第四章 声韵母发音标准

一、声母发音标准

1. 双唇音

b（不送气）

单音节：拔　抱　办　霸　备
　　　　鼻　白　把　帮　奔
　　　　爸　薄　蹦　笔　饼

双音节：不必　标本　辨别　颁布　不便
　　　　宝贝　斑驳　百般　摆布　半边
　　　　斑白　卑鄙　奔波　背包　步兵

四音节：百尺竿头　白头偕老　跋山涉水　别来无恙　不顾一切
　　　　八面玲珑　背道而驰　兵临城下　彬彬有礼　拨云见日
　　　　并驾齐驱　博大精深　不动声色　不愠不火　百依百顺

p（送气）

单音节：骗　飘　票　贫　篇
　　　　旁　匹　坡　炮　攀
　　　　湃　彭　趴　鹏　扑

双音节：品牌　批评　匹配　澎湃　瓢泼
　　　　偏僻　攀爬　乒乓　平铺　婆婆
　　　　枇杷　拼盘　琵琶　偏偏　评判

四音节：抛头露面　攀龙附凤　平分秋色　喷薄欲出　旁枝末节
　　　　拍案叫绝　披枷带锁　翩若惊鸿　漂泊无定　拼死拼活
　　　　破镜重圆　普天同庆　贫贱不移　破釜沉舟　品学兼优

m

单音节：免　　莫　　每　　亩　　骂
　　　　帽　　淼　　梦　　谜　　明
　　　　缪　　卖　　缈　　贸　　码

双音节：谩骂　　密码　　美梦　　名门　　默默
　　　　门面　　命名　　埋没　　莫名　　弥漫
　　　　买卖　　盲目　　迷茫　　眉毛　　木马

四音节：眉飞色舞　满城风雨　毛骨悚然　灭绝人性　名副其实
　　　　梦寐以求　命中注定　目瞪口呆　妙笔生花　邈若山河
　　　　面如灰土　眠花藉柳　明哲保身　麻木不仁　茫然自失

2. 唇齿音

f（气息从下唇与上门牙齿中挤出）

单音节：放　　奉　　份　　非　　疯
　　　　犯　　繁　　坊　　忿　　福
　　　　芙　　费　　樊　　绯　　浮

双音节：付费　　发福　　风范　　复发　　佛法
　　　　夫妇　　泛泛　　非法　　放风　　繁复
　　　　分赴　　愤愤　　负分　　丰富　　防腐

四音节：翻天覆地　逢场作戏　父慈子孝　覆巢破卵　付之一笑
　　　　繁花似锦　负重涉远　肺腑之言　浮光掠影　疯疯癫癫
　　　　废寝忘食　翻山越岭　釜底抽薪　分道扬镳　匪夷所思

3. 舌尖中音

d（不送气）

单音节：当　　带　　到　　地　　大
　　　　呆　　东　　达　　等　　答
　　　　邓　　董　　杜　　戴　　单

双音节：得到　　到底　　定档　　当代　　淡定
　　　　低调　　对待　　地点　　懂得　　抵达

　　　　　　订单　　代沟　　丢掉　　电动　　点滴

四音节：大相径庭　　大显身手　　得天独厚　　大吃一惊　　等闲之辈
　　　　定国安邦　　得过且过　　地大物博　　得不偿失　　大浪淘沙
　　　　得寸进尺　　地利人和　　得心应手　　道貌岸然　　道听途说

t（送气）

单音节：涛　　天　　田　　庭　　铁
　　　　谈　　探　　同　　兔　　甜
　　　　条　　太　　替　　团　　特

双音节：天天　　偷偷　　铁塔　　淘汰　　挑剔
　　　　忐忑　　体贴　　贪图　　滔滔　　头疼
　　　　疼痛　　天台　　探讨　　天堂　　坍塌

四音节：天道酬勤　　天罗地网　　兔死狐悲　　同生共死　　条条框框
　　　　投鼠忌器　　醍醐灌顶　　同归于尽　　体无完肤　　同心协力
　　　　图穷匕见　　同心同德　　天府之国　　同仇敌忾　　同音共律

4. 舌根音

g

单音节：共　　刚　　国　　孤　　垢
　　　　公　　改　　歌　　古　　贵
　　　　格　　鬼　　各　　跟　　给

双音节：尴尬　　巩固　　各国　　光顾　　哥哥
　　　　过关　　公公　　故宫　　公告　　乖乖
　　　　搞怪　　高贵　　公共　　改革　　规格

四音节：歌舞升平　　顾影自怜　　苟且偷生　　刚柔并济　　高风亮节
　　　　歌功颂德　　瓜田李下　　各自为政　　公而忘私　　孤苦伶仃
　　　　肝肠寸断　　改朝换代　　干名采誉　　肝胆相照　　鬼使神差

k

单音节：烤　　狂　　款　　困　　开
　　　　凯　　卡　　寇　　坤　　控

 跨 孔 咖 磕 苦

双音节： 看客 扣款 刻苦 可靠 卡壳
 可控 侃侃 坎坷 慷慨 苛刻
 口渴 亏空 可口 旷课 科考

四音节： 苦口逆耳 开门见山 开源节流 侃侃而谈 开诚布公
 可歌可泣 愧天怍人 苦中作乐 口蜜腹剑 扣人心弦
 枯木逢春 刻不容缓 慷慨仗义 枯燥无味 岿然不动

h

单音节： 胡 活 何 华 悍
 汉 恨 虎 韩 换
 憨 吼 哄 坏 酗

双音节： 洪荒 辉煌 绘画 火花 后悔
 挥霍 谎话 坏话 含糊 回合
 恍惚 呵护 浩瀚 欢呼 淮河

四音节： 虎视眈眈 慌不择路 混淆黑白 厚此薄彼 豁然开朗
 华而不实 后悔莫及 欢天喜地 和颜悦色 花枝招展
 含血喷人 和蔼可亲 酣畅淋漓 邯郸学步 哄堂大笑

5. 舌面音

j（舌面向上接近硬腭前端，舌尖下垂，不送气）

单音节： 降 季 佳 届 倔
 京 金 炯 简 荆
 聚 隽 缴 据 君

双音节： 解决 基金 交警 渐渐 季节
 计较 姐姐 简介 接近 集锦
 结局 酒精 借鉴 纠结 积极

四音节： 急不可耐 酒囊饭袋 巾帼英雄 竭泽而渔 将心比心
 积忧成疾 津津有味 锦绣山河 驾轻就熟 尖酸刻薄

嗟来之食　箕山之志　叫苦不迭　金童玉女　就事论事

q（舌面向上接近硬腭前端，舌尖下垂，送气）

单音节：卿　秦　琪　切　枪
　　　　钦　裘　俏　犬　牵
　　　　祛　娶　趣　掐　祺

双音节：亲戚　蹊跷　强求　清泉　曲奇
　　　　窃取　齐驱　区区　侵权　前期
　　　　全区　祈求　圈圈　牵强　强权

四音节：清规戒律　前赴后继　轻举妄动　谦谦君子　泣不成声
　　　　区区小事　拳打脚踢　漆黑一团　穷乡僻壤　锲而不舍
　　　　茕茕孑立　气壮山河　齐大非偶　轻装上阵　求而不得

x（舌面向上接近硬腭前端）

单音节：血　系　嫌　芯　馨
　　　　线　需　袖　项　匣
　　　　选　希　吓　熊　向

双音节：修行　小学　相信　虚心　新鲜
　　　　现象　休息　嘻嘻　详细　休闲
　　　　小型　血腥　信息　信心　星星

四音节：夕阳西下　心直口快　小鸟依人　惺惺相惜　朽木生花
　　　　狭路相逢　寻死觅活　心如刀绞　心如止水　心心相印
　　　　逍遥自在　兴致勃勃　闲情逸致　雄心壮志　寻章摘句

6. 翘舌音（舌尖后音）

zh

单音节：枕　滞　遮　钟　折
　　　　赚　注　周　重　哲
　　　　锥　债　宅　臻　爪

双音节：执着　政治　珍珠　郑州　真正
　　　　症状　针织　主张　种植　状纸

　　　　　　　战争　抓住　装置　追逐　照准

四音节：正身明法　朝钟暮鼓　置若罔闻　只言片语　朝花夕拾
　　　　栉风沐雨　掷地有声　置之度外　志同道合　志大才疏
　　　　正襟危坐　郑重其事　政通人和　支离破碎　纸上谈兵

ch

单音节：颤　城　潮　臭　愁
　　　　触　喘　炊　丑　差
　　　　踹　窗　稠　戳　纯

双音节：常常　查处　出场　乘车　长春
　　　　初创　初春　驰骋　撤出　出差
　　　　船厂　潺潺　充斥　惆怅　超出

四音节：成事不足　成王败寇　长治久安　畅所欲言　陈词滥调
　　　　沉默寡言　成败利钝　成人之美　成竹在胸　承上启下
　　　　吃苦耐劳　赤胆忠心　叱咤风云　冲锋陷阵　愁眉不展

sh

单音节：首　摄　醋　绳　霜
　　　　属　圣　殇　瞬　汕
　　　　睡　税　裳　狮　婶

双音节：时尚　实施　射手　上升　收拾
　　　　适时　逝世　身上　诗圣　杀手
　　　　师生　深受　傻事　硕士　首饰

四音节：恕不奉陪　束手就擒　树大招风　鼠目寸光　殊途同归
　　　　书不释手　始终如一　世外桃源　事半功倍　事在人为
　　　　数不胜数　暑来寒往　束手无策　舒舒坦坦　淑人君子

r

单音节：软　绒　溶　乳　阮
　　　　蝾　攘　燃　瑞　染
　　　　仍　髯　茹　辱　仁

双音节：如若　　饶人　　任人　　柔软　　荣辱
　　　　嚷嚷　　柔润　　忍让　　融入　　仍然
　　　　熔融　　荏苒　　软弱　　柔弱　　容忍

四音节：入情入理　若无其事　若有所思　如愿以偿　如箭在弦
　　　　如闻其声　仁至义尽　人云亦云　人死留名　燃眉之急
　　　　人定胜天　日落西山　如梦初醒　人心所向　如鱼得水

7. 平舌音（舌尖前音）

z

单音节：栽　　脏　　遭　　贼　　怎
　　　　增　　宗　　资　　租　　嘴
　　　　尊　　钻　　则　　走　　咱

双音节：藏族　　宗族　　总则　　自尊　　粽子
　　　　祖宗　　自足　　造作　　啧啧　　最早
　　　　做作　　孜孜　　再造　　自责　　在座

四音节：自得其乐　再接再厉　责无旁贷　自告奋勇　早出晚归
　　　　坐吃山空　左右为难　罪魁祸首　自作自受　自以为是
　　　　字里行间　孜孜不倦　杂七杂八　在所不惜　糟糠之妻

c

单音节：踩　　嚓　　残　　舱　　策
　　　　恻　　刺　　猝　　脆　　村
　　　　葱　　腠　　簇　　岑　　醋

双音节：层次　　粗糙　　摧残　　仓促　　措辞
　　　　苍翠　　草丛　　参差　　从此　　猜测
　　　　涔涔　　草草　　灿灿　　残存　　匆匆

四音节：残垣断壁　沧海桑田　层出不穷　侧目而视　藏头露尾
　　　　此起彼伏　才疏学浅　惨无人道　蚕食鲸吞　藏龙卧虎
　　　　草草了事　寸步难行　苍白无力　才华横溢　草木皆兵

s

单音节：撒　叁　萨　涩　松
　　　　腮　隼　私　瑟　扫
　　　　赛　似　嗦　岁　伞

双音节：色素　洒扫　琐碎　松散　三思
　　　　思索　四散　搜索　诉讼　送死
　　　　飒飒　色散　瑟缩　森森　瑟瑟

四音节：三番五次　三缄其口　三六九等　死路一条　四面楚歌
　　　　色厉内荏　三纲五常　丧权辱国　所向披靡　随机应变
　　　　随声附和　损人利己　三三两两　丧心病狂　桑榆暮景

二、韵母发音标准

1. 单韵母字词训练

a（像"打哈欠"的状态，气息顺畅，口型保持不变）

单音节：阿　巴　榻　挞　发
　　　　挖　他　拉　傻　娃
　　　　哈　雅　茶　杂　砸

双音节：啪嗒　打靶　喇叭　砝码　咔嚓
　　　　哒哒　扒拉　妈妈　拉萨　沙发
　　　　爸爸　飒飒　大坝　蚂蚱　邋遢

四音节：八面玲珑　跋山涉水　茶余饭后　大有可为　大智若愚
　　　　煞有其事　踏破铁鞋　马不停蹄　大相径庭　牙牙学语
　　　　大公无私　大器晚成　大快人心　雅俗共赏　发扬光大

o（像嘴里"含乒乓球"一样，口型圆润，保持不变）

单音节：磨　茉　波　摸　抹
　　　　坡　颇　博　啵　泼
　　　　摩　剥　魔　破　墨

双音节：磨墨　默默　陌陌　饽饽　伯伯

薄膜　婆婆　泼墨　薄弱　破获
默写　破坏　破旧　泼水　拨开

四音节：摩天大楼　博学多闻　默默无闻　模棱两可　博大精深
　　　　莫衷一是　迫在眉睫　破涕为笑　破釜沉舟　婆婆妈妈
　　　　博古通今　波光粼粼　波涛汹涌　迫不及待　墨守成规

e（舌根抬起，靠近上腭，嘴角自然张开）

单音节：歌　磕　盒　撤　扯
　　　　涉　侧　涩　嘚　珂
　　　　玏　测　葛　阖　核

双音节：特赦　和乐　苛责　客车　色泽
　　　　割舍　格勒　车辙　格格　哥哥
　　　　可乐　合格　隔阂　瑟瑟　特色

四音节：责无旁贷　克己奉公　得心应手　歌舞升平　可歌可泣
　　　　刻不容缓　和盘托出　和颜悦色　何乐不为　歌功颂德
　　　　隔岸观火　革故鼎新　各行其是　阖家欢乐　恪守不渝

i（嘴角朝两边张开，呈微笑状态）

单音节：毅　玺　碧　器　希
　　　　匿　滴　痞　逼　脾
　　　　替　济　杞　级　奇

双音节：脾气　济济　毅力　激励　痞气
　　　　利器　痢疾　霹雳　砥砺　起立
　　　　立即　力气　离奇　秘密　笔记

四音节：杞人忧天　地久天长　一技之长　兹事体大　起死回生
　　　　比比皆是　技高一筹　低声下气　鸡鸣狗盗　疾言厉色
　　　　一尘不染　急不可耐　急起直追　济济一堂　熙熙攘攘

u（嘴里像含着小玻璃球一样，保持圆唇状态）

单音节：补　部　朴　母　腹
　　　　苦　路　入　铺　宿

主　　屠　　租　　务　　穆

双音节：树木　　初步　　瀑布　　读书　　服务
　　　　糊涂　　出租　　孤独　　补助　　粗鲁
　　　　互助　　图书　　出路　　古都　　突出

四音节：不动声色　虎背熊腰　不速之客　猝不及防　无所不能
　　　　呼风唤雨　除暴安良　乌合之众　物以类聚　主观臆断
　　　　路人皆知　苦不堪言　出其不意　触类旁通　母慈子孝

ü（在 u 音的基础上，口型略向里收缩，下唇收缩）

单音节：虞　雨　屡　律　取
　　　　娶　举　菊　巨　据
　　　　剧　局　绿　距　许

双音节：逾矩　　女婿　　聚居　　屡屡　　语句
　　　　区域　　豫剧　　序曲　　旅居　　语序
　　　　徐徐　　须臾　　踽踽　　絮语　　栩栩

四音节：屡教不改　举棋不定　举世无双　举一反三　局促不安
　　　　举足轻重　据理力争　据为己有　聚精会神　聚沙成塔
　　　　屈指可数　取长补短　取而代之　取之不尽　曲尽其妙

er

单音节：饵　洱　二　尔　而
　　　　贰　儿　耳　迩　鸸
　　　　珥　铒　侕　栭　陑

双音节：儿女　　而且　　耳朵　　儿戏　　二十
　　　　二胡　　儿童　　尔后　　耳语　　洱海
　　　　尔耳　　儿歌　　耳垂　　二流　　二手

四音节：耳目一新　耳濡目染　耳听八方　耳熟能详　耳闻目睹
　　　　尔虞我诈　而立之年　耳提面命　二话不说　耳鬓厮磨
　　　　而今而后　儿女情长　耳聪目明　耳食之言　二龙戏珠

2. 复韵母字词训练

ai（归音在 i，要求过渡平滑、自然）

单音节： 泰　湃　卖　赖　外
　　　　 来　债　莱　恺　凯
　　　　 猜　牌　筛　菜　踩

双音节： 外鳃　塞外　海外　奶奶　买卖
　　　　 白菜　晒台　拍卖　外卖　爱戴
　　　　 皑皑　采摘　外海　摆拍　海派

四音节： 百发百中　海阔天空　海枯石烂　财大气粗　爱屋及乌
　　　　 哀鸿遍野　在水一方　彩笔生花　爱财如命　唉声叹气
　　　　 哀兵必胜　哀而不伤　挨家挨户　爱不释手　海市蜃楼

ei（归音于 i）

单音节： 裴　蓓　沛　煤　霉
　　　　 伪　胃　北　累　类
　　　　 辈　蕾　玫　垒　妹

双音节： 违背　累累　蓓蕾　黑煤　妹妹
　　　　 备煤　北美　北魏　味蕾　巍巍
　　　　 唯美　卑微　娓娓　配备　北碚

四音节： 娓娓道来　北辙南辕　废寝忘食　飞扬跋扈　费尽心机
　　　　 内柔外刚　悲欢离合　背水一战　杯水车薪　背井离乡
　　　　 悲喜交加　飞沙走石　飞蛾扑火　飞鸿踏雪　非同小可

ao（归音于 o）

单音节： 饶　扰　药　咬　韬
　　　　 茂　贸　佬　捞　羔
　　　　 泡　郝　昭　嘲　姚

双音节： 跑道　犒劳　懊恼　芍药　早操
　　　　 号召　照耀　凿凿　报到　操劳
　　　　 牢靠　抛锚　祷告　报考　讨好

四音节：浩瀚苍穹　昭然若揭　傲慢无礼　少不更事　好大喜功
　　　　报仇雪恨　草草了事　草木皆兵　操之过急　稍胜一筹
　　　　少见多怪　少年老成　劳苦功高　照猫画虎　高瞻远瞩

ou（嘴型由大到小，最终保持圆唇状态）

单音节：揍　艘　凑　楼　露
　　　　收　粥　猴　沟　扣
　　　　头　偷　投　透　柔

双音节：佝偻　抖擞　扣肉　筹谋　叩头
　　　　丑陋　豆蔻　游走　漏斗　绸缪
　　　　偷偷　欧洲　口头　走漏　抠搜

四音节：藕断丝连　愁云惨淡　周而复始　豆蔻年华　踌躇不前
　　　　首屈一指　手舞足蹈　愁眉不展　厚古薄今　口蜜腹剑
　　　　厚积薄发　手无寸铁　后继无人　首当其冲　守口如瓶

ia

单音节：假　家　侠　瞎　嗲
　　　　夹　甲　架　下　暇
　　　　掐　恰　虾　霞　夏

双音节：加价　下家　恰恰　掐架　下嫁
　　　　假牙　加压　假设　瞎扯　下车
　　　　下架　甲骨　驾到　家人　甲板

四音节：驾轻就熟　嫁祸于人　价值连城　价廉物美　恰中要害
　　　　恰如其分　恰到好处　狭路相逢　下里巴人　下马看花
　　　　虾兵蟹将　瑕瑜互见　家喻户晓　假仁假义　假情假意

ie

单音节：爹　铁　列　切　叠
　　　　些　贴　聂　茄　洁
　　　　别　撇　灭　斜　借

双音节：贴切　结界　别价　斜街　姐姐

　　　　　　　节烈　　铁鞋　　谢谢　　结节　　趔趄
　　　　　　　泄泻　　谢帖　　界别　　窃窃　　接界

四音节：铁面无私　烈火英雄　别出心裁　窃窃私语　喋喋不休
　　　　切磋琢磨　切齿痛恨　别具一格　别开生面　别有天地
　　　　别有用心　借题发挥　借花献佛　解甲归田　解弦更张

ua

单音节：胯　　卦　　滑　　爪　　哗
　　　　刷　　褂　　瓜　　垮　　刮
　　　　耍　　剐　　呱　　跨　　寡

双音节：花滑　　耍滑　　刮花　　唰唰　　哗哗
　　　　画画　　呱呱　　划分　　华夏　　话语
　　　　挂碍　　刮刀　　瓜分　　瓜葛　　化解

四音节：画龙点睛　抓耳挠腮　华而不实　花好月圆　画地为牢
　　　　哗众取宠　夸夸其谈　寡见少闻　瓜田李下　花容月貌
　　　　花天酒地　画蛇添足　化险为夷　花言巧语　花团锦簇

uo

单音节：堕　　拓　　陀　　诺　　果
　　　　铎　　裸　　罗　　阔　　所
　　　　辍　　昨　　若　　说　　绰

双音节：着落　　蹉跎　　哆嗦　　过错　　过活
　　　　错过　　懦弱　　咄咄　　活络　　阔绰
　　　　堕落　　脱落　　陀螺　　陀罗　　过火

四音节：脱颖而出　咄咄逼人　过眼云烟　落落大方　所向披靡
　　　　落英缤纷　络绎不绝　阔步高谈　过河拆桥　过目成诵
　　　　卓尔不群　缩手缩脚　若有所思　多灾多难　锣鼓喧天

üe

单音节：谑　　悦　　掠　　虐　　薛
　　　　雪　　约　　略　　珏　　穴

 玥 掘 诀 爵 粤

双音节：决绝 雀跃 绝学 血月 掘土
 绝技 绝交 爵士 决策 角色
 决定 决断 粤语 雪人 虐待

四音节：绝无仅有 却之不恭 缺一不可 略胜一筹 略见一斑
 确凿不移 学以致用 雪上加霜 学而不厌 雪中送炭
 穴居野处 决一胜负 血口喷人 削铁如泥 薛下之门

iao

单音节：飘 秒 挑 刁 焦
 巧 小 表 妙 跳
 敲 笑 叫 标 宵

双音节：巧妙 袅袅 逍遥 萧条 教条
 脚镣 娇小 吊桥 疗效 叫嚣
 缥缈 调料 调教 萧萧 寥寥

四音节：袅袅婷婷 标新立异 雕虫小技 笑容可掬 调兵遣将
 调虎离山 脚踏实地 挑三拣四 挑肥拣瘦 跳梁小丑
 焦头烂额 漂泊无依 敲锣打鼓 笑里藏刀 翘首以盼

iu

单音节：邱 留 缪 流 楸
 绣 丢 榴 修 谬
 羞 旧 溜 妞 锈

双音节：丢球 妞妞 舅舅 求救 绣球
 咻咻 俅俅 赳赳 啾啾 久久
 酒窝 九泉 琉璃 流行 朽木

四音节：丢车保帅 流芳百世 流连忘返 流言蜚语 咎由自取
 休戚与共 求全责备 救死扶伤 求同存异 袖手旁观
 朽木粪土 九牛一毛 九死一生 求知若渴 求田问舍

uai

单音节：侩　筷　脍　拐　踝
　　　　衰　乖　坏　块　踹
　　　　撷　块　淮　怀　蒯

双音节：怀揣　摔坏　乖乖　甩卖　块根
　　　　快捷　快乐　筷子　蒯草　拐卖
　　　　坏处　淮北　怀疑　怀表　怀旧

四音节：拐弯抹角　快马加鞭　率由旧章　怀才不遇　脍炙人口
　　　　快人快语　怀瑾握瑜　怪力乱神　甩手掌柜　怪模怪样
　　　　怪诞不经　率土之滨　怪声怪气　快步流星　怀敌附远

ui

单音节：奎　愧　溃　亏　惴
　　　　吹　悔　水　催　嘴
　　　　堆　穗　惠　腿　脆

双音节：愧对　暌暌　溃退　愧悔　回归
　　　　醉鬼　坠毁　回馈　退汇　悔罪
　　　　汇兑　汇水　荟萃　哕哕　会水

四音节：对簿公堂　推三阻四　鬼斧神工　绘声绘色　锐不可当
　　　　水落石出　随心所欲　会逢其适　毁于一旦　愧不敢当
　　　　回光返照　愧天怍人　随遇而安　随波逐流　对酒当歌

3. 鼻韵母字词训练

an

单音节：伞　散　懒　感　樊
　　　　半　满　按　单　刊
　　　　展　喊　染　颤　残

双音节：寒山　湛蓝　汗衫　展览　勘探
　　　　橄榄　翻盘　斑斓　反感　贪婪
　　　　懒散　案板　暗淡　暗盘　斑斑

四音节：安之若素　暗香疏影　按部就班　安然无恙　半途而废
　　　　暗度陈仓　闪烁其词　谈笑风生　散兵游勇　三生有幸
　　　　盘根错节　凡夫俗子　山穷水尽　探头探脑　缠绵悱恻

en

单音节：恩　苯　闷　们　森
　　　　氛　奋　娉　真　份
　　　　神　纷　根　恨　渗

双音节：深沉　妊娠　神门　粉嫩　人文
　　　　人参　分身　本真　根本　深深
　　　　人身　纷纷　愤恨　分神　森森

四音节：分崩离析　闷闷不乐　门当户对　根深蒂固　深明大义
　　　　奋发图强　神采奕奕　纷纷扰扰　亘古不变　身无分文
　　　　分道扬镳　门可罗雀　深思熟虑　真知灼见　针锋相对

ian

单音节：篇　辩　扁　免　眠
　　　　勉　殿　典　甜　填
　　　　翩　跹　仙　显　电

双音节：癫痫　渐变　翩跹　年前　脸面
　　　　电线　点点　连绵　显现　牵连
　　　　限免　变脸　前面　免检　腼腆

四音节：年少无知　坚不可摧　点头哈腰　电闪雷鸣　天长地久
　　　　天罗地网　先斩后奏　鲜为人知　显而易见　连绵不绝
　　　　见色起意　剑拔弩张　变本加厉　千钧一发　闲言碎语

in

单音节：银　因　饮　瘾　鬓
　　　　殡　频　聘　亲　敏
　　　　皿　尽　临　鳞　勤

双音节：紧邻　近亲　辛勤　亲临　近邻

尽心　沁心　民心　禁品　拼音
亲信　引进　音信　贫民　金银

四音节：音容宛在　引吭高歌　阴差阳错　琴瑟和鸣　因祸得福
　　　　近在咫尺　尽心尽力　新陈代谢　心悦诚服　信誓旦旦
　　　　欣欣向荣　沁人心脾　锦上添花　锦绣山河　临危受命

uan

单音节：乱　鸾　款　缎　煅
　　　　峦　銮　段　缓　专
　　　　宽　髋　断　官　短

双音节：缓缓　贯串　款款　专断　断断
　　　　传唤　串换　转圜　贯穿　短款
　　　　煅烧　断代　官员　宽恕　款待

四音节：断断续续　欢欢喜喜　欢天喜地　宽大为怀　冠上加冠
　　　　官运亨通　缓兵之计　环肥燕瘦　川泽纳垢　短小精悍
　　　　暖衣饱食　鳏寡孤独　宽宏大量　团结一致　专心致志

un

单音节：蹲　顿　臀　墩　囤
　　　　纶　坤　荤　寸　醇
　　　　困　混　吞　村　滚

双音节：混沌　馄饨　困顿　昆仑　论文
　　　　寸寸　滚滚　臀部　春色　村庄
　　　　困难　混淆　尊敬　准备　春笋

四音节：吞吞吐吐　魂飞胆裂　浑然一体　混淆视听　昏昏沉沉
　　　　寸土寸金　囤积居奇　滚滚而来　寸草春晖　寸草不生
　　　　魂不守舍　滚瓜烂熟　寸步难行　困兽犹斗　浑然天成

üan

单音节：辕　全　卷　铨　宣
　　　　娟　绢　选　眩　倦

　　　　　　　源　　圆　　权　　劝　　渊

双音节：源泉　　圆圈　　全权　　涓涓　　拳拳
　　　　全员　　渊源　　轩辕　　玄远　　圈圈
　　　　全体　　权限　　蜷伏　　犬儒　　劝阻

四音节：涓涓细流　全军覆没　卷土重来　旋乾转坤　喧宾夺主
　　　　轩然大波　全力以赴　全神贯注　全心全意　原封不动
　　　　权宜之计　悬崖勒马　全知全能　卷帙浩繁　全民皆兵

un

单音节：筠　　骏　　群　　熏　　逊
　　　　珺　　旬　　寻　　训　　均
　　　　军　　匀　　君　　俊　　郡

双音节：菌群　　军运　　均匀　　逡巡　　芸芸
　　　　韵味　　骏马　　群体　　逊色　　寻觅
　　　　训练　　均分　　匀称　　俊俏　　军人

四音节：循序渐进　寻根究底　群龙无首　群策群力　寻事生非
　　　　寻死觅活　循规蹈矩　训练有素　寻寻觅觅　寻衅滋事
　　　　循循善诱　寻欢作乐　寻花问柳　军令如山　寻章摘句

ang

单音节：盎　　邦　　莽　　浜　　庞
　　　　乓　　妄　　胖　　忙　　盲
　　　　蟒　　方　　妨　　肪　　糠

双音节：刚刚　　长方　　沧桑　　常常　　党章
　　　　厂房　　苍苍　　琅琅　　烫伤　　当场
　　　　厂商　　商行　　茫茫　　苍茫　　堂堂

四音节：朗朗上口　上天入地　长歌当哭　昂首挺胸　长生不老
　　　　畅所欲言　长驱直入　朗朗乾坤　当机立断　当务之急
　　　　当之无愧　纲举目张　方兴未艾　昂首阔步　当头棒喝

eng

单音节：烹　懵　檬　鹏　楞
　　　　萌　盟　猛　孟　梦
　　　　风　丰　封　蜂　冯

双音节：哼哼　丰盛　冷风　濛濛　风筝
　　　　风声　澎澎　生冷　丰登　风能
　　　　等等　省城　声称　乘胜　横生

四音节：风生水起　冷暖自知　蒸蒸日上　生机勃勃　瞠目结舌
　　　　风华正茂　生龙活虎　成年累月　承上启下　成千上万
　　　　乘胜追击　称王称霸　更深夜静　承前启后　横冲直撞

ong

单音节：重　涌　洞　冻　动
　　　　通　同　统　痛　浓
　　　　弄　陇　隆　功　龚

双音节：笼统　隆冬　红肿　共同　隆重
　　　　轰动　匆匆　冲动　通通　公众
　　　　中共　浓浓　涌动　瞳孔　空洞

四音节：耸人听闻　洪水猛兽　龙飞凤舞　东山再起　龙争虎斗
　　　　共商国是　中流砥柱　空前绝后　红光满面　动人心弦
　　　　公之于众　功成行满　供过于求　同舟共济　烘云托月

iang

单音节：亮　抢　腔　晾　靓
　　　　辆　江　讲　蒋　谅
　　　　两　奖　项　香　想

双音节：两辆　相像　向量　奖项　酱香
　　　　良匠　亮相　两厢　良将　湘江
　　　　香江　想象　响亮　相向　凉凉

四音节：将心比心　江河日下　两面三刀　量力而行　量入为出

两败俱伤　良药苦口　枪林弹雨　强弩之末　强词夺理
想入非非　项庄舞剑　相貌堂堂　江郎才尽　两袖清风

ing

单音节：领　艇　秉　擎　饼
　　　　柄　病　平　瓶　名
　　　　清　明　英　星　静

双音节：伶仃　清零　轻轻　明星　英明
　　　　静静　盈盈　叮咛　聆听　兵营
　　　　星星　酩酊　明镜　精英　婷婷

四音节：兵贵神速　兵不厌诈　冰雪聪明　并肩作战　病入骨髓
　　　　明察秋毫　听其自然　听天由命　明争暗斗　名不虚传
　　　　名列前茅　星火燎原　定海神针　鼎足之势　顶名冒姓

uang

单音节：床　窗　创　闯　疮
　　　　逛　光　广　诓　狂
　　　　况　矿　荒　慌　皇

双音节：状况　双簧　黄光　双双　爽爽
　　　　惶惶　闯荡　状态　爽快　黄金
　　　　创伤　窗户　闯祸　逛街　光线

四音节：光明正大　旷日持久　光怪陆离　光可鉴人　双管齐下
　　　　广开言路　光天化日　慌不择路　皇天后土　狂风骤雨
　　　　黄道吉日　皇亲国戚　光阴似箭　光彩夺目　光辉灿烂

iong

单音节：冏　穹　泂　匈　胸
　　　　洶　凶　熊　炯　茕
　　　　兄　穷　琼　邛　窘

双音节：汹涌　　熊熊　　炯炯　　茕茕　　汹汹
　　　　 耿介　　凶手　　兄弟　　穷困　　匈奴
　　　　 雄伟　　熊猫　　窘态　　穹顶　　凶相

四音节：琼楼玉宇　　穷则思变　　汹涌澎湃　　凶多吉少　　凶神恶煞
　　　　 凶相毕露　　胸有成竹　　雄才大略　　胸无点墨　　穷兵黩武
　　　　 穷极无聊　　穷家富路　　穷山恶水　　穷途末路　　茕茕孑立

第五章 语言体裁简述

语言作为塑造角色的重要工具，是演员基础训练的重要内容。语言又分为有声语言和副语言，有声语言的表达在表演中占据着举足轻重的地位。即便采用后期配音，演员普通话的能力和水平对人物的思想和情感表达依然有重要的影响。在演员有声语言的训练中，不同体裁的作品有不同的特点，训练的意义和效果也不同，因此要从发声、情绪状态、识稿等多方面综合训练有声语言的表达能力。按照循序渐进的方式逐一掌握不同体裁语言作品的创作方法、思路和表达技巧，能够为将来的台词表达打下良好的基础。

绕口令作为一种针对性较强的语言体裁，对演员的语言训练具有重要的作用。绕口令作品通常会针对某一声母或某一韵母，进行集中、反复的编排组合，同时设定一定的故事情节以增强练习的趣味性、提高练习难度、增强唇舌力度和灵活程度。绕口令能够矫正不良的语言习惯、培养正确的发声方法，从而使学生在日常语言表达中达到普通话发音准确的状态。同时，通过特定的绕口令作品训练，学生能够在日常语言表达的基础上，做到每个字音和词汇的字正腔圆及声调准确。尤其是容易出现问题的舌面音、舌尖前音、舌尖后音的区分练习，需要进行大量的绕口令训练，才能逐步形成肌肉记忆，最终养成正确的发音习惯。

贯口作为一种重要的语言体裁，练习过程中会兼顾趣味性和实用性，在锻炼唇舌部位的力量和灵活程度的同时，使学生的表达欲望和创作兴趣更加充足。系统的贯口练习不仅能够从更为综合的角度提高学生的语言表达能力，而且对学生日后的人物台词表演具有重要的支撑作用。贯口作为从相声表演中借鉴而来的练习形式，学生需要在表演贯口作品时具有一气呵成的感觉，因此它能够较好地训练学生的气息、声音和吐字等能力。除此之外，因为很多贯口作品，如《徐母骂曹》和《说马》等，在表演时需要角色扮演，所以需要学生具备一定的表演基础能力。

寓言故事作为文学作品的一种类型，具有生动性和形象性等特点，在日常基础训练中能够提高学生的语言表现力和角色扮演能力。这种类型的文学

作品大多故事性较强，同时人物性格的典型性也较强。影视表演专业的学生通过练习寓言故事，能够掌握节奏的变化和语调的高低，只有这样听众才能清楚了解故事的剧情和主题；通过对故事中人物语言的掌握，学生才能够提高自身的人物语言塑造能力。

散文作为一种常见的文学体裁，其文章内容通常蕴含丰富的人物情绪及细腻的情景画面。散文诵读训练的价值在学生的语言表达练习中有着不可替代的地位。散文具有题材广泛、结构自由和语言优美等特点，不同类型散文诵读能够从不同角度提高学生的语言表达能力。因为散文的作者通常会把情感寓于景物的描写当中，所以学生在朗诵这类作品时应既能把外在的细节表达清楚，又能体现出一定的思想性，做到"以情运气、以气托声、以声传情"，强调情、声、气的综合运用。

新闻稿件具有真实、新鲜、简明、精深的特点。播读不是念稿，而是更强调播读者对于稿件的理解程度。首先，播报新闻稿件要求准确、鲜明、质朴、流畅、生动，这对播读者的专业素养要求极高，因此，此项基础训练可以使学生的嗓音更加圆润、动听，对其提高语言流畅度及识稿能力也有非常大的好处。其次，新闻稿件中对于停连、语气、重音、节奏的把控要求，会使学生的语言更加规范和标准，从而为进一步的表演创作打下坚实的语言基础。

有声语言的表达源于情绪，目的也在于表达情绪。在产生情绪到传达情绪的过程中，需要吐字发声系统的支持，其中动力系统和吐字系统显得尤为关键。贯口练习可以调动动力系统进行更及时有效的运动，从而让气息支撑吐字发声；绕口令、新闻稿件播报练习可以强化唇舌力度和灵活性；散文、寓言故事诵读着重训练情、声、气的综合运用能力。

从内部技巧的训练来看，散文和寓言故事练习中的画面描写和细节描写，使学生更容易掌握情景再现、内在语感；从外部技巧的训练来看，新闻稿件练习着重强化学生对停连、语气、重音、节奏的运用。

总而言之，不同体裁的语言作品具有各自的艺术特点，其二次创作思路和技巧也有迹可循，对学生的语言表达能力的提升起着不可替代的作用，需要学生在反复的练习中加以掌握。

一、绕口令的特点及训练意义

绕口令作为一种语言体裁，不仅存在于汉语中，在国外其他一些语言中也有。语言往往是早于文字出现的，据推测，在文字出现以前就已经有绕口令口头语言的出现。在我国，绕口令是一种起源于民间的语言形式，其起源可以追溯到5 000多年前的黄帝时期，远古民歌《弹歌》中，已经出现了绕口令的成分——双声叠韵词。随着语言的发展，我们的祖先发现了越来越多的双声叠韵词，这些词一旦处理好了，就可以产生不同凡响的音韵之美。于是人们开始有意识地把它们组合在一起，从而形成响亮而拗口、诙谐又风趣的绕口令。这种朗朗上口的语言形式逐渐在民间流传起来，人们又不断对其进行加工、完善，使它更近似幽默诙谐的歌谣。

由于绕口令在民间流传越来越广，一些文人也开始注意到这种语言体裁，开始将其引入自己的创作当中。例如，楚国作家宋玉曾将此种形式运用到他的著作《九辩》中，语句错综变化、音韵和谐有序，从而提高了绕口令的地位与影响力。绕口令一度成为文人墨客喝茶饮酒时的酒令游戏，也成为儿童语言训练的一种基础文体。五四新文化运动以后，绕口令逐渐成为儿童文学的一种重要语言体裁，同时也成为我国曲艺界的重要训练文体。

绕口令又称"急口令""吃口令""拗口令"，作为影视表演专业的台词入门训练文体，其将若干双声叠韵词或者发音相近、相同的词语和容易混淆的字集中在一起，组成简单、有趣的韵语，从而形成一种读起来很绕口又妙趣横生的语言艺术形式。它将声母、韵母或声调极易混淆的字组成反复、重叠、绕口、拗口的句子，并一口气急速念出。此项练习可以训练学生的大脑反应能力、气息的运用能力、语言的表达能力等。

（一）绕口令结构方式

1.一贯式绕口令

一贯式绕口令一气呵成、环环相扣、句句深入。例如《黑化肥发灰》："黑化肥发灰，灰化肥发黑，黑化肥发灰会挥发，灰化肥发挥会发黑。"其语言诙谐活泼、节奏感强，富有音乐效果，通过一贯到底的逻辑，训练学生的语言逻辑能力。

2. 对偶式绕口令

对偶式绕口令平行递进、对仗工整，往往有两个相对的、发音相似的音来进行区分。例如《四和十》："四是四，十是十。十四是十四，四十是四十。"通过"四"和"十"的对照，训练学生对这两个发音的区别能力。

（二）绕口令的特点及训练意义

1. 趣味性强

绕口令一般会设定一定的故事情节以推进内容的发展，文字的组合排列常常表现出重复、交错、相近等特点，这样会引起练习者极大的兴趣和表达欲望，从而激起练习者的"征服欲"。

2. 针对性强

绕口令的内容通常会针对某一特定声母或韵母进行反复组合排列，对于特定语音问题的纠正起到不可忽视的作用。绕口令独立成篇，因此不需要追求量，而需要精准练习，从而训练学生的吐字发音。

3. 效果显著

绕口令内容是让唇舌根据特定的规律进行成阻、除阻、开、齐、合、撮，从而形成肌肉记忆，达到改正错误吐字发音习惯的目的。

二、新闻稿件的特点及训练意义

新闻稿件具有立场观点鲜明、内容真实具体、反应迅速及时、语言简洁准确等特点。新闻播报是消息类新闻口语传播的语言样态的统称，主要形式有规范播报、说新闻、播说结合、方言新闻、读报等。随着广播电视新闻节目改革的深入发展，消息类节目的内容、形式、播出时间、传播对象等各个方面都有细化的分工。

除了综合性消息类节目外，时政类、交际类、社会类、经济类、军事类、科技类、文教类、体育类、文娱类等都有专门的新闻播报栏目。不同的播出时段、不同的受众群自然会有不同的信息需求，不同的收视、收听心理和习惯；同时消息写法、节目形式和风格会也有各种特点，再加上媒体特色、地域特色、新闻理念的差异，促成了新闻播报的多样化。

1. 规范性强

新闻稿件具有言简意赅、庄重规范的特点。每一篇新闻稿件都有其传播价值和意义。知道了稿件是针对什么而发后，还应进一步明确通过播出要达到什么宣传目的。宣传目的是稿件作者的写作意图及应达到的社会效果。稿件主题具有稳定性和不变性，但不同时期有不同的表现，因此必须结合现实情况去分析宣传目的。新闻稿件应使播报者的播报愿望积极、播报主题鲜明，注重与受众的互动感，并根据目的正确把握播报方式和分寸。新闻稿件可以训练学生语言的规范性。

2. 鼓动性强

新闻稿件鼓动性强是指强调对外部技巧和基调的把握。基调是指稿件总的感情色彩和分量、播读时总的态度倾向，不是指某一句或某一段的感情色彩和分量，也不是指声音的高低。它体现的是播报者对稿件的认识、感受。基调的概括要贴切、态度要鲜明，并注意整体感。

三、贯口的特点及训练意义

贯口是我国土生土长的一种语言体裁，也是对口相声中常见的表现形式，也叫"背口"。"贯"的意思是一贯到底、一气呵成，指的是麻利的、有节奏的语言表达。练习贯口必须节奏感明确，速度快，发音吐字清晰、准确。贯口分为两种，一是大贯口，如《报菜名》《地理图》等；二是小贯口，如《夸住宅》等。

贯口给人以美感，主要靠语言节奏。因为它的节奏与人体的呼吸、循环、运动等器官本身的生理活动节奏相和谐，符合人体的节奏感及呼吸节奏，因此通过贯口练习，可以训练学生对气口的掌控能力。气口是一种台词处理的技巧，也指换气的要领，比如在哪里该停下来换口气，换的时候是长久停顿还是快速换气，快速换气时如何偷偷换气，以及处理台词时如何做到"声断气不断、气断情不断，情断意不断"。

1. 节奏感强

贯口既有不同的类型，又有不同的种类，有的贯口是把各种名称落叠在一起，如《报菜名》；有的贯口具有叙述性，如《八扇屏》。表演贯口要求

吐字清晰、语言流畅，情绪饱满而连贯、语气轻重适当，快而不乱、慢而不断、一气呵成，其中最主要的技巧就是气口。只有运用好气口，背诵起贯口来才能有节奏感。

贯口的节奏感必须明确，特别是速度快的时候，意味着贯口已进入高潮，此时演员的功力会在发音、吐字上表现出来。有时发音吐字速度快、表达不清晰，观众就来不及思索内容，因此节奏感是最重要的。这里的节奏跟快板、快书的节奏不一样，跟歌曲的节奏更不一样。语言的节奏感灵活、自由一些，因此变化也大一些。

2. 美感强烈

贯口之所以能给人以美感，主要是因为它的节奏符合人体的呼吸节奏。如果贯口本身的语言节奏与人体的呼吸节奏相符合，演员的吟诵字清意明、流利俏皮，"慢中藏紧，紧中蕴慢，快而不乱，慢而不断，出气平和，吸气悠然"，那么，我们便会觉得每一个字音和每一个节拍的长短、快慢、强弱都恰到好处，并感到愉悦、满足。相反，如果语言节奏杂乱无章或平板单调，演员吟诵的字音和节拍长短错置、快慢不分、强弱失调、丢拍落字，那么，我们就会感到别扭。

四、寓言故事的特点及训练意义

寓言是一种起源于古希腊的文学体裁。爱琴海文明孕育出的古希腊人浪漫超逸，在文学方面成就斐然，如神话、故事、戏剧、诗歌等，寓言也是其中重要的一部分。

寓言不同于其他文学体裁，是通过生动有趣的小故事来暗喻内涵深刻的大道理。古希腊最具代表性的《伊索寓言》中的大部分故事以动物为喻，小部分故事以神和人为喻，比喻形象生动，从而揭示出为人处世的道理，篇幅短小精悍，但寓意深刻，如著名的《龟兔赛跑》《农夫与蛇》《牧童和狼》等。中国的寓言起源于春秋战国时期，但与起源于民间、体现了古希腊人民浪漫主义色彩的古希腊寓言不同，中国寓言是先秦思想家进行思想辩论、阐述观点的一种斗争工具。不同于蕴含了丰富想象力的古希腊寓言，中国大多数寓言故事都是从真实故事演化改编而来的，因此寓言的主人公多为人物，如著名的《刻舟求剑》《画蛇添足》《揠苗助长》等。"寓"为"寄托"之意，不论是古希腊寓言还是中国寓言，都具有比喻性、讽刺性、

教育性的特点，将创作者要表达的意愿寄托在简单的故事里，一般篇幅短小、语言精练、结构简单但极富表现力。

对于影视表演专业的学生而言，极富表现力又蕴含深刻哲理的寓言是培养专业素质、提高综合素养的重要艺术表现手段。

1. 叙事性强

寓言在短小轻松的叙事中揭示出严肃的主题，含有丰富的故事情节，易于学生对情节的理解与把握，从而很好地为学生后期进入剧本阶段作铺垫。

2. 戏剧性强

寓言具有戏剧性较强的特点，需要运用一定的夸张手法来进行创作，从而创造出一定的喜剧效果，这样可以训练学生的幽默感。寓言在夸张的同时要求学生的表演具有极度的真实性，高度的真实和可信的夸张需要紧密地、恰到好处地结合在一起，这样又可以培养学生极强的信念感。

3. 表现力强

相比于其他文学体裁，寓言中的艺术形象表现力较强，在塑造这类形象时，学生需要充分调动想象力，让艺术形象在心里活跃起来，并且通过自己的身体动作将脑海中的艺术形象呈现在观众面前。此项练习在提高学生想象力的同时也可以提高表现力。

4. 形象鲜明

寓言中的艺术形象不论是人物还是拟人化的动物，均有非常生动、鲜明的性格特点，可以训练学生的形象思维，同时也易于学生把握艺术形象的有声语言与动作语言等，从而塑造出性格化的典型艺术形象。

五、散文的特点及训练意义

散文在西方最早可以追溯到《圣经》及古希腊、古罗马一些思辨型文学作品中，作者以谚语、格言等形式记录自己对生活中智慧、关系等的思考。我国古代文学中的散文，指除了讲究押韵对称的韵文、骈文之外的不追求押韵和句式工整的所有文体，其可以追溯到先秦时期诸子百家的文章，如《论语》《孟子》《庄子》等。"散文"一词正式以一种文体命名是在五四新文化运动开始后。现代散文广义上是指除了诗歌、小说、戏剧以外的文学作品和文学体裁，包括杂文、随笔、游记等。随着时代的发展，散文的概念由广

义转变为狭义，尤其指文艺性散文，是一种以记叙或抒情为主，文辞优美、立意深邃、笔锋灵活、篇幅短小、形式多样的文学体裁，通过对故事情节和具体环境的描写，塑造出各种人物；或是通过对某些生活片段的描写，表达、抒发作者的思想感情，其语言总离不开描写环境、塑造人物、抒发感情等。

散文的种类和特点如下。

1. 叙事散文

叙事散文或称记叙散文，以叙事为主，情节可能不一定完整，但主题集中，包含时间、地点、人物、事件等要素。以记事为主的叙事散文以事件发展为线索，这种文体可以训练学生对于故事情节的把握，梳理文中的逻辑脉络、规定情境等，如《从百草园到三味书屋》《落花生》等；以记人为主的叙事散文以人物为中心，以表现人物性格特征、气质、精神面貌为线索，这种文体可以训练学生对于人物性格的把握，如《藤野先生》等。叙事散文诵读训练可以为学生由台词阶段进入剧本阶段奠定良好的基础。

2. 抒情散文

抒情散文不同于叙事散文，虽然也会有对具体事物的描写，但基本没有贯穿全篇的故事情节，整体体现的是文字的诗意，虽然不限于诗的格律，却有着诗的抒情的气息、优美的韵律、深邃的意境，同时，语言简练流畅，富有音乐感和节奏感，引人深思、使人遐想。抒情散文通常是作者借景或物抒发个人的感受。学生在处理抒情散文时应做到含蓄抒情、身临其境，展开丰富的想象力，使情境再现，也使诗意的音乐节奏、优美和谐的旋律得到体现，这样才能使创作具有强烈的艺术感染力，如《荷塘月色》《白杨礼赞》等。抒情散文诵读训练可以增强学生的想象力、节奏感等。

3. 议论散文

议论散文是指作者利用散文的形式来阐述自己的观点，但不像纯粹的议论文那样着重于理性和逻辑，其更加侧重的是形象的描绘和情感的抒发，具有抒情性、形象性、哲理性特点。这类散文往往蕴含深刻的哲理，学生需要严谨思考、理清线索、层层推进、抓住立意、层层剖析、把握基调、突出主题，从而充分体现作品思想的深刻含义和内在精神力量，如毕淑敏的《今世的五百次回眸》等。议论散文诵读训练可以增强学生的逻辑思维、语言分析、语言技巧处理等能力。

第六章 绕口令训练

扫码学习范读音频

一、声母绕口令

1. b、p、m

八百标兵

八百标兵奔北坡，
炮兵并排北边跑。
炮兵怕把标兵碰，
标兵怕碰炮兵炮。

炮兵步兵

炮兵攻打八面坡，
炮兵排排炮弹齐发射。
步兵逼近八面坡，
灭敌八千八百八十多。

补皮褥子

婆婆补破皮褥子，
皮皮不让婆婆补破皮褥子。
皮皮说补破皮褥子，
不如不补破皮褥子。
婆婆说不补破皮褥子，
不如补破皮褥子。

补破皮裤

上刺儿山，
砍刺儿树，
刺儿树扯破我皮裤。
皮裤破，
补皮裤，
皮裤不破不必补裤。

麂皮皮裤

一出门儿走七步，
拾了个麂皮补皮裤。
是麂皮补皮裤，
不是麂皮不必补皮裤。

一平盆面

一平盆面，
烙一平盆饼，
饼碰盆，盆碰饼。

鼓上画虎

鼓上画只虎，
破了拿布补。
不知布补鼓，
还是布补虎。

2. d、t

端汤上塔

达达端汤上塔,
糖糖塔上玩耍。
糖糖当达达上塔碰汤洒,
达达看糖糖塔上不玩耍。
塔上汤洒,汤烫塔,
汤洒塔上,塔上烫。

楼头掉刀

楼头倒吊短单刀,
单刀刀倒楼头吊,
盗贼楼头盗单刀,
对对单刀掉到道。

倒吊单刀

断头台倒吊短单刀,
歹徒登台偷短刀,
断头台塌盗跌倒,
对对短刀叮当掉。

特盗短刀

调到东岛打特盗,
特盗太刁投短刀,
挡推顶打短刀掉,
踏盗得刀盗打倒。

白石白塔

白石塔，
白石搭，
白石搭白塔，
白塔白石搭。
搭好白石塔，
石塔白又大。

大刀单刀

大刀对单刀，
单刀对大刀，
大刀斗单刀，
单刀夺大刀。

炖冻豆腐

会炖我的炖冻豆腐，
来炖我的炖冻豆腐。
不会炖我的炖冻豆腐，
就别炖我的炖冻豆腐。
要是混充会炖我的炖冻豆腐，
炖坏了我的炖冻豆腐，
那就吃不成我的炖冻豆腐。

3. f、h

红黄混纺

南京商场卖混纺，
红混纺、黄混纺、
粉黄混纺、粉红混纺、

红黄混纺、黄红混纺，
样样混纺销路广。

红粉凤凰

粉红墙上画凤凰，
凤凰画在粉红墙。
红凤凰、粉凤凰，
红粉凤凰花凤凰。

红黄凤凰

对门儿有堵白粉墙，
白粉墙上画凤凰。
先画一只粉黄粉黄的黄凤凰，
后画一只绯红绯红的红凤凰。
黄凤凰看红凤凰，
红凤凰看黄凤凰，
黄凤凰、红凤凰，
两只都像活凤凰。

方黄幌子

老方扛着个黄幌子，
老黄扛着个方幌子。
老方要拿老黄的方幌子，
老黄要拿老方的黄幌子。
老黄老方不相让，
方幌子碰破了黄幌子，
黄幌子碰破了方幌子。

粉凤凰

费家有面粉红墙，
粉红墙上画凤凰，
凤凰画在粉红墙。
红凤凰、黄凤凰，
红凤凰看黄凤凰，
黄凤凰看红凤凰。
粉凤凰、飞凤凰，
粉红凤凰花凤凰，
全部仿佛活凤凰。

4. g、k、h

过宽沟

哥挎瓜筐过宽沟，
过沟筐漏瓜滚沟。
隔沟够瓜瓜筐扣，
瓜滚筐空哥怪沟。

看怪狗

哥挎瓜筐过宽沟，
赶快过沟看怪狗。
光看怪狗瓜筐扣，
瓜滚筐空哥怪狗。

捉个鸽

哥哥过河捉个鸽，
回家割鸽来请客。
客人吃鸽称鸽肉，

哥哥请客乐呵呵。

瓜换花

小花和小华,一同种庄稼。
小华种棉花,小花种西瓜。
小华的棉花开了花,小花的西瓜结了瓜。
小花找小华,商量瓜换花。
小花用瓜换了花,小华用花换了瓜。

画上花

画上盛开一朵花,
花朵开花花非花。
花非花朵花,
花是画上花。
画上花开花,
画花也是花。

像朵花

华华哥哥跟卡卡哥哥拿着黄花和黄瓜开着卡车去过河,
红红哥哥跟恒恒哥哥拿着红花和苦瓜看着卡车去过河。
华华哥哥跟卡卡哥哥有一卡车黄花和黄瓜,
红红哥哥跟恒恒哥哥有一箩筐红花和苦瓜。
华华哥哥跟卡卡哥哥要一箩筐红花和苦瓜,
红红哥哥跟恒恒哥哥要一卡车黄花和黄瓜。
华华哥哥跟卡卡哥哥送红红哥哥跟恒恒哥哥一卡车黄花和黄瓜,
红红哥哥跟恒恒哥哥送华华哥哥跟卡卡哥哥一箩筐红花和苦瓜。
华华哥哥跟卡卡哥哥有一箩筐红花和苦瓜,
红红哥哥跟恒恒哥哥有一卡车黄花和黄瓜。
四人脸上笑得像朵花。

5. n、l

新老脑筋

新脑筋,老脑筋。
老脑筋可以学成新脑筋,
新脑筋不学习就变成老脑筋。

老龙老农

老龙恼怒闹老农,
老农恼怒闹老龙。
农怒龙恼农更怒,
龙恼农怒龙怕农。

牛郎刘娘

牛郎年年念刘娘,
刘娘连连恋牛郎,
牛郎刘娘连年恋,
刘娘牛郎念连年,
郎念娘来娘念郎。

老刘赶牛

老刘赶牛去拉牛料,
拉来牛料去碾牛料。
牛拉碾子碾牛料,
碾了牛料留牛料。

妞妞和牛牛

牛牛要吃河边柳,
妞妞赶牛牛不走。
妞妞护柳扭牛头,
牛牛扭头瞅妞妞。
妞妞怒牛牛又扭,
牛扭妞妞拗拧牛。

蓝布棉门帘

出前门,
往正南。
有个面铺门朝南,
门上挂着蓝布棉门帘,
摘了蓝布棉门帘,
面铺门朝南;
挂上蓝布棉门帘,
瞧了瞧,
面铺门,
还朝南。

养 牛

刘有流养了六头小黄牛,
牛久楼养了六头小奶牛,
刘有流告诉牛久楼,
村西有野草肥溜溜,
牛吃了连毛都会流油;
牛久楼告诉刘有流,
村东有野草香悠悠,
牛吃了连油都会顺毛流。

刘有流与牛久楼决心为四化多养牛。

柳林村

你能不能把公路旁柳树下的那头老奶牛，
拉到牛栏山牛奶站的挤奶房来，
挤了牛奶拿到柳林村，
送给岭南公社托儿所的刘奶奶。

新郎新娘

新郎和新娘，
柳林底下来乘凉。
新娘问新郎：
"你是下湖去挖泥，还是下田去扶犁？"
新郎问新娘：
"你坐柳下把书念，还是下湖去采莲？
新娘抿嘴乐：
"我采莲，你挖泥，我拉牛，
你扶犁，挖完了泥，采完了莲，
扶完了犁，咱俩再来把书念。"

满懒难

学习就怕满、懒、难，
心里全是满、懒、难，
不看不钻就不前。
心里丢掉满、懒、难，
永不自满边学边干，
蚂蚁也能搬泰山。

6. z、c、s、zh、ch、sh

四和十

四是四，
十是十，
十四是十四，
四十是四十。
要想念对四和十，
得靠舌头和牙齿。
谁说四十是"戏习"，
谁的舌头没用力。
谁说四十是"事实"，
谁的舌头没伸直。
要想念对四和十，
常练十四、四十、四十四。

司小四和史小世

司小四和史小世，
四月十四日十四时四十上集市。
司小四买了四十四斤四两西红柿，
史小世买了十四斤四两细蚕丝。
司小四要拿四十四斤四两西红柿换史小世十四斤四两细蚕丝。
史小世十四斤四两细蚕丝不换司小四四十四斤四两西红柿。
司小四说我四十四斤四两西红柿可以增加营养防近视，
史小世说我十四斤四两细蚕丝可以织绸织缎又抽丝。

石小四和史肖石

石小四，史肖石，
一同来到阅览室。
石小四年十四，史肖石年四十。

年十四的石小四爱看诗词，
年四十的史肖石爱看报纸。
年四十的史肖石发现了好诗词，
忙递给年十四的石小四。
年十四的石小四看见了好报纸，
忙递给年四十的史肖石。

崔粗腿

山前有个崔粗腿，
山后有个崔腿粗。
二人山前来比腿，
不知是崔粗腿比崔腿粗的腿粗，
还是崔腿粗比崔粗腿的腿粗？

桑树与枣树

宿舍前边有三十三棵桑树，
宿舍后边有四十四棵枣树。
张三把三十三棵桑树叫枣树，
赵四把四十四棵枣树叫桑树。
桑树就是桑树，枣树就是枣树。
千万不要把桑树说成枣树，
也不要把枣树说成桑树。

撕字纸

隔着窗户撕字纸，
一次撕下横字纸，
一次撕下竖字纸，
是字纸撕字纸，
不是字纸，
不要胡乱撕一地纸。

三山四水

三山撑四水，
四水绕三山。
三山四水春常在，
四水三山四时春。

锄竹笋

朱家一株竹，
竹笋初长出。
朱叔处处锄，
锄出笋来煮。
锄完不再出，
朱叔没笋煮，
竹株又干枯。

学时事

史老师，讲时事，
常学时事长知识。
时事学习看报纸，
报纸登的是时事，
心里装着天下事。

说姓程

姓陈不能说成姓程，
姓程不能说成姓陈。
禾木是程，耳东是陈，
如果陈程不分就会认错人。

求真知

知之为知之,
不知为不知,
不以不知为知之,
不以知之为不知,
唯此才能求真知。

树醋鹿裤

山上五棵树,
架上五壶醋,
林中五只鹿,
箱里五条裤。
伐了山上树,
搬下架上醋,
射死林中鹿,
取出箱中裤。

砖堆转

长虫围着砖堆转,
转完了砖堆钻砖堆。

郑曾朱

早招租,
晚招租,
总找周邹郑曾朱。

细银丝

字纸里裹着细银丝,
细银丝上趴着
四千四百四十四个
似死似不死的小死虱子皮。

四老师

石、斯、施、史四老师,
天天和我在一起。
石老师教我大公无私,
斯老师给我精神食粮,
施老师叫我遇事三思,
史老师送我知识钥匙。
我感谢石、斯、施、史四老师。

石狮子

石狮寺前有四十四个石狮子,
寺前树上结了四十四个涩柿子。
四十四个石狮子不吃四十四个涩柿子,
四十四个涩柿子倒吃四十四个石狮子。

练舌头

天上有个日头,
地下有块石头,
嘴里有个舌头,
手上有五个手指头。
不管是天上的热日头,
地下的硬石头,

嘴里的软舌头，
手上的手指头，
还是热日头，
硬石头，
软舌头，
手指头，
反正都是练舌头。

小松小丛

东边来个小朋友叫小松，
手里拿着一捆葱。
西边来个小朋友叫小丛，
手里拿着小闹钟。
小松手里葱捆得松，
掉在地上一些葱。
小丛忙放闹钟去拾葱，
帮助小松捆紧葱。
小松夸小丛像雷锋，
小丛说小松爱劳动。

山羊上山

山羊上三山，
三碰山羊角。
水牛下隧水，
隧碰水牛腰。

实事求是

时事不是事实，
事实是真实。

时事要真实,
实际是事实。
字字要实际,
事事要实事求是。

酸枣子

三哥三嫂子,
借给我三斗三升酸枣子。
等我明年收了酸枣子,
就如数还给三哥三嫂这三斗三升酸枣子。

梳子胡子

苏州有个苏胡子,
湖州有个胡胡子。
苏州的苏胡子家里有个梳胡子的梳子,
湖州的胡胡子家里有个梳子梳胡子。

说准确

"早到"不念"找到",
也不念"遭到"。
"制造"不念"自造",
也不念"自找"。
"主力"不念"阻力",
也不念"助力"。
"乱草"不念"乱吵",
"收"不念"搜",
"流"不念"牛"。
"无耐"不念"无赖",

"恼羞"不念"老朽"。

去打枣

出东门，过大桥，
大桥底下一树枣。
拿着竹竿去打枣，
青的多，红的少。
一个枣，两个枣，
三个枣，四个枣，
五个枣，六个枣，
七个枣，八个枣，
九个枣，十个枣。
十个枣，九个枣，
八个枣，七个枣，
六个枣，五个枣，
四个枣，三个枣，
两个枣，一个枣。
这是一个绕口令，
一口气儿说完才算好。

三月三

三月三，
小三去登山；
上山又下山，
下山又上山；
登了三次山，
跑了三里三；

出了一身汗,
湿了三件衫;
小三山上大声喊:
"离天只有三尺三。"

小石拾柿

小石拾柿拾到四十四,
拿到秤上试,
需要称两次。
头次秤三十,
斤数整四十;
二次称十四,
四斤四两四。
两次称柿子,
共是四十四斤四两四。

湿紫柿子

石狮寺有四十四只石狮子,
四十四只石狮子吃四十四只湿紫柿子。

报纸和抱子

报纸是报纸,
抱子是抱子。
报纸抱子两回事,
抱子不是报纸。
看报纸不是看抱子,
只能抱子看报纸。

实事求是

知道就是知道,
不知道就是不知道。
不要知道说不知道,
也不要不知道装知道。
一定要做个老老实实、
实事求是、不折不扣的真知道。

子词丝

四十四个字和词,
组成了一首子词丝的绕口词。
桃子李子梨子栗子橘子柿子槟子榛子,
栽满院子村子和寨子。
刀子斧子锯子凿子锤子刨子尺子,
做出桌子椅子和箱子。
名词动词数词量词代词副词助词连词,
造成语词诗词和唱词。
蚕丝生丝热丝缫丝染丝晒丝纺丝织丝,
自制粗细丝人造丝。

三哥三嫂子

三哥三嫂子,
上山摘枣子,
一摘摘了三斗三升酸枣子。
三哥三嫂子,
请借我三斗三升酸枣子。
明年上山摘枣子,
也摘三斗三升酸枣子,
再还给三哥三嫂子,
三斗三升酸枣子。

石狮子

　　山前有四十四棵死涩柿子树，
　　山后有四十四只石狮子。
山前的四十四棵死涩柿子树，
涩死了山后的四十四只石狮子。
山后的四十四只石狮子，
咬死了山前的四十四棵死涩柿子树。
不知是山前的四十四棵死涩柿子树，
涩死了山后的四十四只石狮子，
还是山后的四十四只石狮子，
咬死了山前的四十四棵死涩柿子树。

石连长

四团十连石连长，
带四十人在十日四时四十四分，
按时到达师部司令部，
师长召开誓师大会。

7. er

要说"尔"专说"尔"

　　马尔代夫，喀布尔，
　　阿尔巴尼亚，扎伊尔，
　　卡塔尔，尼泊尔，
　　贝尔格莱德，安道尔，
　　萨尔瓦多，伯尔尼，
　　利伯维尔，班珠尔，
　　厄瓜多尔，塞舌尔，

哈密尔顿，尼日尔，
圣彼埃尔，巴斯特尔，
塞内加尔的达喀尔，
阿尔及利亚的阿尔及尔。

8. r

说 日

夏日无日日亦热，
冬日有日日亦寒。
春日日出天渐暖，
晒衣晒被晒褥单。
秋日天高复云淡，
遥看红日迫西山。

纫 针

新针纫新线，
新线纫新针，
针纫线，
线纫针。
新针新线心情新。

舀 油

铜勺舀热油，
铁勺舀凉油。
铜勺舀了热油舀凉油，
铁勺舀了凉油舀热油。
一勺热油一勺凉油，
热油凉油都是油。

热如火

烈日炎炎热如火,
昨日热近日仍然热。
一日比一日热,
白日热夜里仍然热。
安然对天热,
天热人不热。

9. j、q、x

编细席

一席地里编细席,
编得细席细又密。
编好细席是细席,
细席脏了洗细席。

漆锡匠

七巷一个漆匠,
西巷一个锡匠。
七巷漆匠用了西巷锡匠的锡,
西巷锡匠拿了七巷漆匠的漆。
七巷漆匠气西巷锡匠用了漆,
西巷锡匠讥七巷漆匠拿了锡。

比尖尖

尖塔尖,尖杆尖,
杆尖尖似塔尖尖,
塔尖尖似杆尖尖。

有人说杆尖比塔尖尖,
有人说塔尖比杆尖尖。
不知到底是杆尖比塔尖尖,
还是塔尖比杆尖尖。

搬机器

王喜搬机器,
满地是稀泥。
稀泥糊机器,
机器沾稀泥。
擦稀泥,洗机器,
搬进车间笑嘻嘻。

田建贤回家

田建贤前天从前线回到家乡田家店。
只见家乡变化万千,
繁荣景象出现在眼前。
连绵不断的青山,
一望无边的棉田,
新房建成一片,
高压线通向天边。

谢老爹和薛大爷

谢老爹在街上扫雪,
薛大爷在屋里打铁。
薛大爷见谢老爹在街上扫雪,
就急忙放下手里正在打着的铁,
跑到街上帮助谢老爹来扫雪;
谢老爹扫完了街上的雪,

就急忙进屋里帮薛大爷打铁。
二人一同扫雪，二人一同打铁。

二、韵母绕口令

1. a

华华和花花

花花去买花，
华华给花花拿来画。
花花怪华华把画当花不像话，
华华说花花把"花"说成了"画"。
把"花"说成"画"的花花，
决心今后学好普通话。

大花活河蛤蟆

一个胖娃娃，
捉了三个大花活河蛤蟆。
三个胖娃娃，
捉了一个大花活河蛤蟆。
捉了一个大花活河蛤蟆的三个胖娃娃，
真不如捉了三个大花活河蛤蟆的一个胖娃娃。

大红花海碗

一只大红花海碗，
画了个大胖活娃娃。
大红花海碗下，
扣了只大花活河蛤蟆。
画大胖活娃娃的大红花海碗，

扣住了大花活河蛤蟆。
大花活河蛤蟆，
服了大红花海碗上的大胖活娃娃。

藤萝喇叭花

华华园里有一株藤萝花，
佳佳园里有一株喇叭花。
佳佳的喇叭花，
绕住了华华的藤萝花。
华华的藤萝花，
缠住了佳佳的喇叭花。
也不知道是藤萝花先绕住了喇叭花，
还是喇叭花先缠住了藤萝花。

会吹折喇叭

拉拉会折喇叭，
丫丫会吹喇叭。
拉拉只会折喇叭。
不会吹喇叭。
丫丫只会吹喇叭，
不会折喇叭。
拉拉教丫丫折喇叭，
丫丫教拉拉吹喇叭，
两个人乐得笑哈哈。

八十八棵芭蕉树

巴老爷有八十八棵芭蕉树，
来了八十八个把式，
要在巴老爷八十八棵芭蕉树下住。

巴老爷拔了八十八棵芭蕉树，
不让八十八个把式，
在八十八棵芭蕉树下住。
八十八个把式烧了八十八棵芭蕉树，
巴老爷在八十八棵树边哭。

2. o

饽饽伯伯婆婆

张伯伯，李伯伯，
饽饽铺里买饽饽，
张伯伯买了个饽饽大，
李伯伯买了个大饽饽。
拿到家里喂婆婆，
婆婆又去比饽饽。
也不知是张伯伯买的饽饽大，
还是李伯伯买的大饽饽。

菠萝萝卜

打南坡走过来个老婆婆，
两手托着两筐箩。
左手托着的筐箩装着菠萝，
右手托着的筐箩装着萝卜。
你说说，
是老婆婆左手托着的筐箩装的菠萝多？
还是老婆婆右手托着的筐箩装的萝卜多？
说得对送你一筐箩菠萝，
说得不对既不给菠萝也不给萝卜，
罚你替老婆婆把装菠萝的筐箩和装萝卜的筐箩送到大北坡，
让你扛着筐箩上山坡。

3. e

鹅过河

坡上立着一只鹅，
坡下就是一条河。
宽宽的河，
肥肥的鹅，
鹅要过河，
河要渡鹅。
不知是鹅过河，
还是河渡鹅。

唱山歌

宽宽一条河，
河上一群鹅，
牧鹅一少年，
口中唱山歌。

4. i

一车梨栗

老罗拉了一车梨，
老李拉了一车栗。
老罗人称大力罗，
老李人称李大力。
老罗拉梨做梨酒，
老李拉栗去换梨。

鸡梨驴

清早起来雨渐渐,
王七上街去买席。
骑着毛驴跑得急,
捎带卖鸡又贩梨。
一跑跑到小桥西,
毛驴一下跌了蹄。
摔了鸡,
撒了梨,
跑了驴,
急得王七眼泪滴,
又哭鸡梨又骂驴。

七与一

七加一,
再减一,
加完减完等于几?
七加一,
再减一,
加完减完还是七。

5. u

顾老五

有个老头儿本姓顾,
人们叫他顾老五。
顾老五上街买布带打醋,
回来碰见鹰叼兔,
兔子撞倒了顾老五,
碰掉了他的布,

打翻了他的醋,
气坏了老头儿顾老五。

爱读诗书

胡庄有个胡苏夫,
吴庄有个吴夫苏。
胡庄的胡苏夫爱读诗书,
吴庄的吴夫苏爱读古书。
胡苏夫的书屋里摆满了诗书,
吴夫苏的书屋里放满了古书。

画葫芦

胡图用笔画葫芦,
葫芦画得真糊涂。
糊涂不能算葫芦,
要画葫芦不糊涂。
胡图决心不糊涂,
画好一只大葫芦。

6. ü

小吕老李

这天天下雨,
体育局穿绿雨衣的女小吕,
去找穿绿运动衣的女老李。
穿绿雨衣的女小吕,
没找到穿绿运动衣的女老李,
穿绿运动衣的女老李,
也没见着穿绿雨衣的女小吕。

鱼与驴

墙上晒着一条鱼,
墙下站着一头驴。
驴闻鱼味去吃鱼,
鱼高驴矮难吃鱼。

满山庄稼

村里新开一条渠,
弯弯曲曲上山去。
河水雨水渠里流,
满山庄稼一片绿。

卖鱼牵驴

老齐欲想去卖鱼,
巧遇老吕去牵驴。
老齐要用老吕的驴去驮鱼,
老吕说老齐要用我的驴去驮鱼就得给我鱼,
要不给我鱼,
就别用我老吕的驴去驮鱼。

7. ao

猫与鸟

东边庙里有个猫,
西边树梢有只鸟。
猫鸟天天闹,
不知是猫闹树上鸟,
还是鸟闹庙里猫。

两老道

高高山上有座庙，
庙里住着两老道，
一个年纪老，
一个年纪小。
庙前长着许多草，
有时候老老道煎药，
小老道采药。
有时候小老道煎药，
老老道采药。

雕和箫

一把雕刀，
雕出好箫。
刀是小雕刀，
箫是玉屏箫。
好箫出好调，
箫靠好刀雕，
刀要艺巧高。

描庙

东描庙，西描庙，
左描庙，右描庙，
调转头来描描庙。
前描庙，后描庙，
这一描，那一描，
描得判官满脸毛。

嫂子小子

一个大嫂子,
一个大小子。
大嫂子跟大小子比包饺子,
看是大嫂子包的饺子好,
还是大小子包的饺子好,
再看大嫂子包的饺子少,
还是大小子包的饺子少。
大嫂子包的饺子又大又好又不少,
大小子包的饺子又小又少又不好。

扔草帽

隔着墙头扔草帽,
不知草帽套老头儿,
还是老头儿套草帽。

大猫小猫

大猫毛短,
小猫毛长,
大猫毛比小猫毛短,
小猫毛比大猫毛长。

白猫和白帽

白庙外蹲着一只白猫,
白庙里有一顶白帽,
白庙外的白猫看见了白庙里的白帽,
叼着白庙里的白帽跑出了白庙。

8. ai

白菜海带

买白菜,搭海带,
不买海带就别买大白菜。
买卖改,不搭卖,
不买海带也能买到大白菜。

9. ei

菲菲贝贝

贝贝飞纸飞机,
菲菲要贝贝的纸飞机,
贝贝不给菲菲自己的纸飞机,
贝贝教菲菲自己做能飞的纸飞机。

小妹大妹

大妹和小妹,
一起去收麦。
大妹割大麦,
小妹割小麦。
大妹帮小妹挑小麦,
小妹帮大妹挑大麦。
大妹小妹收完麦,
噼噼啪啪齐打麦。

雪花飞

北风吹,雪花飞,
雪花飞来是宝贝。
去给麦子盖上被,
明年麦子多几倍。

10. ie

杰杰姐姐

杰杰和姐姐，
花园里面捉蝴蝶。
杰杰去捉花中蝶，
姐姐去捉叶上蝶。

烧好茄子

姐姐借刀切茄子，
去把儿去叶儿斜切丝，
切好茄子烧茄子，
炒茄子、蒸茄子，
还有一碗焖茄子。

大老谢

退休干部大老谢，
拿起扫帚上街去扫雪。
小杰看见爹，
自己在扫雪。
小杰回屋叫小铁，
小铁在打铁。
小铁放下铁，
又去找小雪。
他们几个都上街，
帮助老爹收拾雪。

11. üe

真绝

真绝,
真绝,
真叫绝,
皓月当空下大雪,
麻雀游泳不飞跃,
鹊巢鸠占鹊喜悦。

12. ui

嘴和腿

嘴说腿,腿说嘴,
嘴说腿爱跑腿,
腿说嘴爱卖嘴。
光动嘴不动腿,
光动腿不动嘴,
不如不长腿和嘴。

13. ou、iu

刘老六

六十六岁的刘老六,
盖了六十六间好高楼,
买了六十六篓桂花油,
养了六十六头大黄牛,
栽了六十六棵垂杨柳。

酒换油

一葫芦酒，
九两六。
一葫芦油，
六两九。
六两九的油，
要换九两六的酒，
九两六的酒，
不换六两九的油。

舅舅妞妞

舅舅搬鸠，
鸠飞舅舅揪鸠。
妞妞撵牛，
牛拧妞妞拧牛。

六叔六舅

出南门，走六步，
见到六叔和六舅。
叫声六叔和六舅，
借我六斗六升好绿豆。
过了秋，打了豆，
我还六叔六舅六斗六升好绿豆。

14. an、en、in

搬摆木板

搬木板摆木板，
摆木板搬木板，

摆摆木板搬木板，
搬罢木板摆木板。
先搬木板，后摆木板；
后摆木板，先搬木板。
搬木板又摆木板，
块块木板搬摆完。

平盆平饼

一平盆面烙一平盆饼，
盆平饼，饼平盆。

小陈小沈

小陈去卖针，
小沈去卖盆。
两人挑着担，
一起出了门。
小陈喊卖针，
小沈喊卖盆。
不知是谁卖针，
也不知是谁卖盆。

半边莲

半边莲长半边田，
半边田长半边莲。
半边田里镰割莲，
镰割半边连半边。
半边田，半边莲，
镰割莲，莲连莲。
莲田割莲田长莲，

田长莲田割不完。

土变金

你也勤来我也勤,
生产同心土变金。
工人农民亲兄弟,
心心相印团结紧。

大小帆船

大帆船,小帆船,
竖起桅杆撑起船。
风吹帆,帆引船,
帆船顺风转海湾。

帆船向前

蓝海湾,漂帆船,
帆船挂着白船帆。
风吹船帆帆船走,
船帆带着船向前。

闷娃笨娃

闷娃闷,笨娃笨。
闷娃嫌笨娃笨,
笨娃嫌闷娃闷。
闷娃说笨娃我闷你笨,
笨娃说闷娃我笨你闷。
也不知闷娃笨还是笨娃闷。

男女演员

男演员、女演员，
同台演戏说方言。
男演员说吴方言，
女演员说闽南言。
男演员演维吾尔族飞行员，
女演员演鲁迅著作研究员。
研究员、飞行员，
吴方言、闽南言。
你说演员演得全不全。

山岩山泉

山岩出山泉，
山泉源山岩，
山泉抱山岩，
山岩依山泉，
山泉冲山岩。

建设祖国

山上青松根连根，
各族人民心连心。
根连根、心连心，
建设祖国一股劲。

15. ang、eng、ing、ong

黄花黄

黄花花黄黄花黄，
花黄黄花朵朵黄。

朵朵黄花黄又香,
黄花花香向太阳。

蜻蜓青萍

蜻蜓青,青浮萍,
青萍上面停蜻蜓,
蜻蜓青萍分不清。
别把蜻蜓当青萍,
别把青萍当蜻蜓。

棚碰瓜

瓜棚挂瓜,
瓜挂瓜棚。
风刮瓜,瓜碰棚。
风刮棚,棚碰瓜。

台灯屏风

郑政捧着盏台灯,
彭澎扛着架屏风。
彭澎让郑政扛屏风,
郑政让彭澎捧台灯。

张康詹丹

张康当董事长,
詹丹当厂长,
张康帮助詹丹,
詹丹帮助张康。

陈庄程庄

陈庄程庄都有城，
陈庄城通程庄城。
陈庄城和程庄城，
两庄城墙都有门。
陈庄城进程庄人，
陈庄人进程庄城。
请问陈程两庄城，
两庄城门都进人，
哪个城进陈庄人，
程庄人进哪个城？

长城长

长城长，城墙长，
长长长城长城墙，
城墙长长城长长。

星鹰钉灯

天上七颗星，
树上七只鹰，
梁上七个钉，
台上七盏灯。
拿扇扇了灯，
用手拔了钉，
举枪打了鹰，
乌云盖了星。

王庄匡庄

王庄卖筐，

匡庄卖网。
王庄卖筐不卖网,
匡庄卖网不卖筐。
你要买筐别去匡庄去王庄,
你要买网别去王庄去匡庄。

栽葱栽松

冲冲栽了十畦葱,
松松栽了十棵松。
冲冲说栽松不如栽葱,
松松说栽葱不如栽松。
是栽松不如栽葱,
还是栽葱不如栽松?

船床相撞

这边漂去一张床,
船床河中互相撞。
不知船撞床,
还是床撞船。

学游泳

小涌勇敢学游泳,
勇敢游泳是英雄。

小光小刚

小光和小刚,
抬着水桶上岗。
上山岗,歇歇凉,

拿起竹竿玩打仗。
乒乒乒，乓乓乓，
打来打去砸了缸。
小光怪小刚，
小刚怪小光，
小光小刚都怪竹竿和水缸。

板凳宽扁担长

板凳宽来扁担长，
扁担没有板凳宽，
板凳没有扁担长，
扁担绑在板凳上，
板凳不让扁担绑在板凳上，
扁担偏要绑在板凳上。

任命人名

任命是任命，
人名是人名，
任命不能说成人名，
人名也不能说成任命。

敬母亲

生身亲母亲，
谨请您就寝。
请您心宁静，
身心很要紧。
新星伴月明，
银光澄清清。
尽是清静境，

警铃不要惊。
您醒我进来,
进来敬母亲。

红绿灯

十字路口红绿灯,
红黄绿灯分得清。
红灯停,绿灯行,
黄绿灯亮向左行,
行停停行看灯明。

船与床

你说船比床长,
他说床比船长,
我说船不比床长,
床也不比船长,
船床一样长。

小青与小琴

小青和小琴,
小琴手很勤,
小青人很精,
手勤人精,
琴勤青精。
你是学小琴还是学小青?

京剧警句

京剧叫京剧,

警句叫警句。
京剧不能叫警句，
警句不能叫京剧，
更不能叫金剧。

殷英敏与应尹铭

东庄儿住着个殷英敏，
西村儿住着个应尹铭。
应尹铭捉蚊子，
殷英敏捕苍蝇。
不管天阴或天晴，
二人工作不消停。
为比辛勤通了信，
要看谁行谁不行。
不知殷英敏的苍蝇多过应尹铭的蚊子，
还是应尹铭的蚊子多过殷英敏的苍蝇？

标兵

民兵排选标兵，
标兵出了民兵评比棚。

老彭老庞

老彭捧着一个盆，
路过老庞干活儿的棚，
老庞的棚碰了老彭的盆。
棚倒盆碎棚砸盆，
盆碎棚倒盆撞棚。
老彭要赔老庞的棚，
老庞要赔老彭的盆。

老庞陪着老彭去买盆,
老彭陪着老庞来修棚。

盆棚相碰

天上一个盆,
地下一个棚,
盆碰棚,
棚碰盆。
棚倒盆碎,
是棚赔盆,
还是盆赔棚?

东西洞庭

东洞庭,西洞庭,
洞庭山上一条藤,
藤条顶上挂铜铃。
风吹藤动铜铃鸣,
风停藤定铜铃静。

混纺

丰丰和芳芳,
上街买混纺。
红混纺,粉混纺,
黄混纺,灰混纺。
红花混纺做裙子,
粉花混纺做衣裳。
穿上新衣多漂亮,
丰丰和芳芳喜洋洋。
感谢叔叔和阿姨,

多纺红、粉、黄、灰好混纺。

竖缝横缝

一条裤子七道缝,
横缝上边有竖缝。
缝了横缝缝竖缝,
缝了竖缝缝横缝。

青草丛

青草丛,草丛青,
青青草里草青虫。
青虫钻进青草丛,
青草丛青草虫青。

青松岭

青松岭,青松顶,
青松顶停蜻蜓静。
蜻蜓静,蜻蜓停,
蜻蜓静停青松顶。

银铃好听

小琳琳,爱银铃,
琳琳用劲摇银铃,
银铃的铃声真好听。
风吹银铃丁零零,
小琳以为铃失灵,
银铃笑琳琳真是不机灵。

巾金睛景要分清

小金到北京看风景，
小京到天津买纱布。
看风景，用眼睛，
还带一个望远镜。
买纱布，
到了天津把商店进。
买纱布，用现金，
看风景，用眼睛，
巾、金、睛、景要分清。

三、综合韵母绕口令

工人农民

你也勤来我也勤，
生产同心土变金。
工人农民亲兄弟，
心心相印团结紧。

伊犁马

门前有八匹大伊犁马，
你爱拉哪匹马就拉哪匹马。

磨坊磨墨

磨坊磨墨，
墨碎磨坊一磨墨。
梅香添煤，

煤爆梅香两眉灰。

虎和猴

山前有只虎，
山下有只猴。
虎撵猴，猴斗虎。
虎撵不上猴，
猴斗不了虎。

花衣裳

会糊我的粉红服饰花衣裳，
来糊我的粉红服饰花衣裳。
不会糊我的服饰花衣裳，
别混充会糊我的服饰花衣裳，
糊坏了我的粉红服饰花衣裳。

大哥二哥

大哥有大锅，
二哥有二锅。
大哥要换二哥的二锅，
二哥不换大哥的大锅。

老刘老牛

老刘和老牛，
南宁南岭农场去拉粮，
老刘拉了六千六百六十六斤六两的粮，
老牛也拉了六千六百六十六斤六两的粮。
两人拉了两车六千六百六十六斤六两的粮。

黄贺王克

一班有个黄贺,
二班有个王克。
黄贺、王克二人搞创作,
黄贺搞木刻,
王克写诗歌。
黄贺帮助王克写诗歌,
王克帮助黄贺搞木刻。
由于二人搞协作,
黄贺完成了木刻,
王克写好了诗歌。

丝瓜藤

丝瓜藤上绕满绳,
瓜藤绕着绳架伸。
绳长藤伸瓜儿长,
绳粗藤壮瓜儿沉。

大妈姥姥

大大妈大模大样骑大马,
老姥姥老夫老妻赶老羊。
姥姥喝酪,
酪落姥姥捞酪。

红粉粉红

昨日散步过桥东,
 遇见两个女孩儿都穿红。
 一个叫红粉,

一个叫粉红。
两个女孩都摔倒,
不知粉红扶红粉,
还是红粉扶粉红。

同姓通信

"同姓"不能念成"通信",
"通信"不能念成"同姓",
"同姓"可以互相"通信",
"通信"不一定"同姓"。

肥净白净

我家有只肥净白净八斤鸡,
飞到张家后院里。
张家后院有条肥净白净八斤狗,
咬了我家的肥净白净八斤鸡。
我要张家卖了他家的肥净白净八斤狗,
来赔我家的肥净白净八斤鸡。
张家不卖他们的肥净白净八斤狗,
不赔我家的肥净白净八斤鸡。

绿水蓝天

天连水,水连天,
水天一色望无边。
蓝蓝的天似绿水,
绿绿的水如蓝天。
到底是天连水,
还是水连天?

白石白塔

白石白又滑,
搬来白石搭白塔。
白石塔,白石搭,
白石搭白塔,
白塔白石搭。
搭好白石塔,
白塔白又滑。

小福娃

白石塔,白石塔,
白石塔旁是我家。
家有爸,家有妈,
还有我们小哥儿仨,
大哥叫福大,
二哥叫连发,
我的名儿叫小福娃。

冰棒和瓶

半盆冰棒半盆瓶,
冰棒碰盆盆碰瓶,
盆碰冰棒盆不怕,
冰棒碰瓶瓶必崩。

晒柴菜

大柴和小柴,
帮蔡爷爷晒柴菜。
大柴晒柴小柴晒菜,

大柴晒柴比小柴晒菜快,
小柴晒菜紧紧追大柴。
大柴晒柴不怕烈日晒,
小柴晒菜烈日下不怕晒。
晒干了蔡爷爷的柴和菜,
大伙都夸大柴和小柴。

 四、高难度综合韵母绕口令

花费话费

发废话会花话费,
回发废话话费花。
发废话花费话费会后悔,
回发废话会费话费。
花费话费回发废话会耗费话费。

蓝褛布履

蓝衣布履刘兰柳,
布履蓝衣柳兰刘。
兰柳拉犁来犁地,
兰刘播种来拉耧。

簸谷秕子

簸了秕谷子簸谷秕子。
先簸秕谷子,
后簸谷秕子。
会簸秕谷子,

必会簸谷秕子。
不会簸秕谷子,
必不会簸谷秕子。

盛满碗饭

红黄粉灰方饭碗,
灰粉黄红福饭碗。
红黄粉灰方饭碗盛满碗饭,
灰粉黄红福饭碗盛半碗饭。
灰粉黄红福饭碗添半碗饭,
像红黄粉灰方饭碗一样满碗饭。

牧童磨墨

牧童磨墨,
墨抹牧童一脸墨。
小猫摸煤,
煤飞小猫一毛煤。

蓝南吕楠

蓝教练是女教练,
吕教练是男教练。
蓝教练不是男教练,
吕教练不是女教练。
蓝南是男篮主力,
吕楠是女篮主力,
吕教练在男篮训练蓝南,
蓝教练在女篮训练吕楠。

棉蓝制服

男演员穿蓝制服,
女演员穿棉制服。
蓝制服是棉制服,
棉制服是蓝制服。
男演员穿蓝棉制服,
女演员穿棉蓝制服。

永远光荣

英勇荣军,
态度雍容。
踊跃参军,
永远光荣。

缝飞凤

粉红女发奋缝飞凤,
女粉红反缝方法繁。
飞凤仿佛发放芬芳,
方法非凡反复防范。
反缝方法仿佛飞凤,
反复翻缝飞凤奋飞。

长短扁担

长扁担和短扁担,
长扁担,短扁担,
长扁担比短扁担长半扁担,
短扁担比长扁担短半扁担。

长扁担绑在短板凳上,
短扁担绑在长板凳上,
长板凳不能绑在比短扁担长半扁担的长扁担上,
短板凳也不能绑在比长扁担短半扁担的短扁担上。

破布补烂鼓

屋里有一个破皮鼓,
扯点破布就来补补。
也不知破布补破鼓,
还是破鼓补破布。
只见鼓补布,布补鼓。
布补鼓,鼓补布。
补来补去,布不成布,鼓不成鼓。

五、声韵母综合绕口令

标兵民兵

民兵排选标兵,
六班的标兵,
七班的标兵,
八班的标兵,
评比台前比先进。
先进比先进,
比谁更先进,
选拔八名全排标兵上北京。

一二三

一二三,三二一,
一二三四五六七,

七六五四三二一,
七个姑娘来聚齐。
七只花篮手中提,
一齐来到果园里,
摘的是槟子、橙子、橘子、柿子、李子、梨。

把活儿干

出了营房往南看,
南山修座发电站。
全团都在把活儿干,
你也不能站着看。
你是帮着一营去修发电站,
还是帮着二营刨土埋线杆?
不然你就爬上电线杆帮着三营绑电线。

篇篇捷报

一座棚傍峭壁旁,
峰边喷泻瀑布长。
不怕暴雨瓢泼冰雹落,
不怕寒风扑面雪飘扬。
并排分班翻山攀坡把宝找,
聚宝盆里松柏飘香百宝藏。
背宝奔跑报矿炮劈山,
篇篇捷报飞伴金凤凰。

蓝天蓝

蓝天蓝,蓝天蓝,
白云点点牛羊现。
曲曲弯弯溪清浅,

一线牵连挂天边。

刘老六

柳林镇有个六号楼,
刘老六住在六号楼。
有一天,
来了牛老六,牵了六只猴。
来了侯老六,拉了六头牛。
来了仇老六,提了六篓油。
来了尤老六,背了六匹绸。
牛老六、侯老六、仇老六、尤老六,
住上刘老六的六号楼。
半夜里,牛抵猴,猴斗牛,
撞倒了仇老六的油,
油坏了尤老六的绸。
牛老六帮仇老六收起油,
侯老六帮尤老六洗掉绸上油。
拴好牛,看好猴。

六十六

六十六岁的刘老六,
修了六十六座走马楼,
楼上摆了六十六瓶苏合油,
门前栽了六十六棵垂杨柳,
垂杨柳上拴了六十六只大马猴儿。
忽然一阵狂风起,
吹倒了六十六座走马楼,
打翻了六十六瓶苏合油,
压倒了六十六棵垂杨柳,

跑掉了六十六只大马猴儿,
气坏了六十六岁的刘老六。

故国港口

老华工葛盖谷,
归国观光。
刚刚过了海关,
来到了港口乡,
观看故国港口风光。
昔日港口空空旷旷,
如今盖满了楼阁街道宽广。
过去高官克扣港口渔工,
鳏寡孤独尸骨抛山岗。
如今只见桅杆高挂帆,
渔歌高亢唱海港。
归国观光的葛盖谷无限感慨,
感慨故国港口无限风光。

葫芦蔓儿

压压葫芦,
好汉数不了二十四个葫芦。
说一个葫芦一个蔓儿,
两个葫芦两个蔓儿,
三个葫芦三个蔓儿,
四个葫芦四个蔓儿,
五个葫芦五个蔓儿,
六个葫芦六个蔓儿
……
二十四个葫芦二十四个蔓儿。

满天星

望夜空,满天星,
看你认识多少颗星:
恒星、行星、彗星,
流星、水星、木星,
土星、火星、牵牛星,
织女星、北极星……
数来数去数也数不清。

好兆兆

柳条条,绿条条,
风儿摇摇。
摇摇条条,
条条摇摇,
这是春天的好兆兆。

提灯笼

小凤提着圆灯笼,
小龙提着方灯笼。
小凤的圆灯笼上画着龙,
小龙的方灯笼上画着凤,
小凤要拿圆龙灯笼换小龙的方凤灯笼。

纸张纸浆

造纸张,用纸浆,
纸浆造纸出纸张。
草纸浆,木纸浆,

造出纸张有短长。
长纸张，用纸浆，
短纸张，用纸浆，
张张纸张用纸浆。

棋迷下棋

两个老棋迷，
一起来下棋。
棋迷老李要吃棋迷老齐的车，
棋迷老齐不让棋迷老李吃车。
不知棋迷老李胜过棋迷老齐，
还是棋迷老齐胜过棋迷老李。

打枣儿

出东门，过大桥，
大桥底下一树枣儿。
拿着竿子去打枣儿，
青的多，红的少。
一个枣儿，两个枣儿，
三个枣儿，四个枣儿，
五个枣儿，六个枣儿，
七个枣儿，八个枣儿，
九个枣儿，十个枣儿。
十个枣儿，九个枣儿，
八个枣儿，七个枣儿，
六个枣儿，五个枣儿，
四个枣儿，三个枣儿，
两个枣儿，一个枣儿。
这是一段绕口令，一口气说完才算好！

数旗

一二三、三二一,
一二三四五六七,
七六五四三二一、
六五四三二一,
五四三二一、
四三二一。
三二一、二一一、一个一,
一个一个数不尽,
满山遍野是红旗。
红旗插进咱山寨,
山寨辗转展红旗。

银鹰炸冰凌

春风送暖化冰层,
黄河上游漂冰凌,
水中冰凌碰冰凌,
集成冰坝出险情。
人民空军为人民,
飞来银鹰炸冰凌,
银鹰轰鸣黄河唱,
爱民歌声震长空。

红鲤鱼

吕小绿家养了红鲤鱼与绿鲤鱼与驴,
李小莉家养了红驴绿驴与鲤鱼。

吕小绿家的红鲤鱼绿鲤鱼与驴，
要跟李小莉家的红驴绿驴与鲤鱼
比一比谁更红谁更绿。
吕小绿说他家的绿鲤鱼比李小莉家的绿驴绿，
李小莉说她家的绿驴比吕小绿家的绿鲤鱼绿。
也不知是吕小绿家的绿鲤鱼比李小莉家的绿驴绿，
还是李小莉家的绿驴比吕小绿家的绿鲤鱼绿。
绿鲤鱼比绿驴，绿驴比绿鲤鱼。
最后，吕小绿要拿绿鲤鱼换李小莉的绿驴，
李小莉不愿意用绿驴换吕小绿的绿鲤鱼。
红鲤鱼绿鲤鱼与驴，红驴绿驴与鲤鱼。
不知是绿鲤鱼比绿驴绿还是绿驴比绿鲤鱼绿。

化肥挥发

黑化肥发灰，灰化肥发黑。
黑化肥发灰会挥发，灰化肥挥发会发黑。
黑化肥挥发发灰会花飞，灰化肥挥发发黑会飞花，
黑灰化肥会挥发发灰黑讳为花飞，
灰黑化肥会挥发发黑灰为讳飞花。
黑灰化肥灰会挥发发灰黑讳为黑灰花会飞，
灰黑化肥黑会挥发发黑灰为讳飞花化为灰。
黑化黑灰化肥灰会挥发发灰黑讳为黑灰花会回飞，
灰化灰黑化肥灰会挥发发黑灰为讳飞花回化为灰。

学好声韵辨四声

学好声韵辨四声，阴阳上去要分明。
部位方法须找准，开齐合撮属口型。
双唇班报必百波，抵舌当地斗点丁。

舌根高狗工耕故，舌面积结教坚精。
翘舌主争真知照，平舌资则早在增。
擦音发翻飞分复，送气查柴产彻称。
合口呼午枯胡鼓，开口河坡哥安争。
嘴撮虚学寻徐剧，齐齿衣优摇业英。
前鼻恩因烟弯稳，后鼻昂迎中拥生。
咬紧字头归字尾，阴阳上去记变声。
循序渐进坚持练，不难达到纯和清。

六、变音绕口令

小动物

鸡啊、鸭啊，

猫啊、狗啊，

一块儿水里游啊！

牛啊、羊啊，

马啊、骡啊，

一块儿进鸡窝啊！

狮啊、虫啊，

虎啊、豹啊，

一块儿街上跑啊！

兔啊、鹿啊，

鼠啊、狐啊，

一块儿上窗台儿啊！

七、儿化音绕口令

葡萄皮儿

吃葡萄吐葡萄皮儿，
不吃葡萄不吐葡萄皮儿。
吃葡萄不吐葡萄皮儿，
不吃葡萄倒吐葡萄皮儿。

小孩儿

有个小孩儿叫小兰儿，
口袋里装着几个钱儿，
又买油，又买盐，
还买了一个小饭碗儿。
小饭碗儿，真好玩儿，
红花绿叶镶金边儿，
中间还有个小蓝点儿。

小兰儿

有个小孩儿叫小兰儿，
挑着水桶上庙台儿，
摔了一个跟头捡了个钱儿，
又打醋，又买盐儿，
还买了个小饭碗儿。
小饭碗儿，真好玩儿，
没有边儿，没有沿儿，
中间儿有个小红点儿。

小快板儿

进了门儿,
倒杯水儿,
喝了两口儿运运气儿。
顺手拿起小唱本儿,
唱了一曲儿又一曲儿。
练完了嗓子练嘴皮儿。
绕口令儿,练字音儿,
还有单弦儿牌子曲儿。
小快板儿、大鼓词儿,
又说又唱我真带劲儿!

杂货店儿

有那么一个杂货店儿,
只有两间小门脸儿。
别看地方不大点儿,
卖的东西不起眼儿,
有火柴,有烟卷儿;
有背心,有裤衩儿;
有蜡烛,有灯捻儿;
还有刀子、勺子、小菜板儿。
起个早儿,贪个晚儿,
买什么都在家跟前儿。

唱小曲儿

东直门儿有个媳妇儿拿棍儿赶小鸡儿,
西直门儿有个老头儿骑驴儿唱小曲儿。
老头儿上山头儿砍木头,
砍了这头儿砍那头儿。

对面儿来了个小丫头儿，
给老头儿送来一盒儿小馒头儿，
没留神儿撞上一块大木头，
栽了一个小跟头儿。

加油儿

老头儿对老头儿，
挖泥儿喊加油儿。
加油儿加油儿加加油儿，
乐得杨柳直点头儿。

小门脸儿

你别看就那么两间小门脸儿，
你别看屋子不大点儿。
你别看设备不起眼儿，
可售货员的服务贴心坎儿。
有火柴，有烟卷儿；
有背心，有裤衩儿；
有手电、蜡烛、盘子、碗儿，
还有刀子、勺子、小饭铲儿。
起个早儿，贪个晚儿，
买什么都在家跟前儿。

小兰儿高个儿

小兰儿高个儿，
红脸蛋儿，大眼珠儿，高鼻梁儿，小嘴唇儿，
一缕刘海儿下面还有一对小酒窝儿。
过个年儿，过个节儿，
小兰儿喜欢穿花背心儿、连衣裙儿，

戴银项链儿、金耳环儿。
有事儿没事儿，
小兰儿喜欢穿高跟鞋儿逛公园儿，
看看猴儿，瞧瞧兔儿，
时不时买根冰棍儿，喝瓶汽水儿。
大冷天儿，小兰儿喜欢蹲被窝儿睡懒觉儿，
时不时上餐馆儿吃小鱼儿，去影院儿看电影儿。
有事儿没事儿，
小兰儿喜欢在胸前挂着个MP3儿，
念念字儿，读读词儿，
听听歌儿，哼哼曲儿。
小兰儿不但是个歌迷儿，还是个球迷儿。
大姨儿说小兰儿是个歌迷儿，
什么网球儿、手球儿、篮球儿、足球儿、羽毛球儿、乒乓球儿，
所有的球儿全在她心里头儿。
小兰儿更喜欢逛街儿，
路边儿上的小店儿、小摊儿，
她喜欢凑趣儿瞧瞧小玩意儿。
什么头绳儿、皮筋儿，
碗儿、盘儿、勺儿、小刀儿，
她都要摸一摸儿、玩一玩儿，
时不时买个什么头绳儿、皮筋儿、小勺儿、小刀儿的。
这不，此刻大姨正陪着小兰儿逛街儿呢！
小兰儿穿着高跟鞋儿，戴着金耳环儿，
跑到小摊儿上拿了把小刀儿，摸摸小刀儿玩玩小刀儿，
小兰儿在小摊儿上买了小刀儿，又从小摊儿上跑到小店儿里，
拿了副眼镜儿，摸摸眼镜儿玩玩眼镜儿，买下了眼镜儿。
买了小刀儿和眼镜儿，小兰儿还想买花瓶儿和花盆儿，
她从小店儿里又跑到小摊儿上，
拿了个花瓶儿，摸摸花瓶儿玩玩花瓶儿，正要买下花瓶儿，
不小心儿小兰儿让花瓶儿碰上了放在小摊儿边儿上的花盆儿。

花瓶儿碰花盆儿，碰破了花盆儿，
花盆儿碰花瓶儿，碰碎了花瓶儿。
小兰儿见碰破了花盆儿、碰碎了花瓶儿，
一会儿哭成个小泪人儿。
大姨一边儿哄小兰儿，一边儿掏钱儿，
赔摊主儿的花瓶儿、花盆儿。
摊主儿不要大姨赔花瓶儿、花盆儿，
大姨儿非要赔花瓶儿、花盆儿。
掏钱儿赔了花瓶儿、花盆儿，
大姨让小兰儿买花瓶儿、花盆儿，
小兰儿不再想买花瓶儿、花盆儿，
她要大姨陪她继续逛街儿玩儿，
大姨儿没法儿只好陪小兰儿继续逛街儿玩儿。

八、轻声绕口令

小顺子

小顺子是我的孙子，
高鼻子，高个子，宽膀子，
挺着个小肚子，像个小胖子。
他会踢毽子、跳绳子，还会骑车子。
这一天他出了屋子，骑着车子，拐出院子，
来到动物园看狮子和豹子。
看完狮子和豹子，
又看猴子和兔子。
看了狮子、豹子、猴子、兔子，
小顺子的膀子出了些疹子。
他不敢再看狮子、豹子、猴子、兔子，
骑着车子，拐进院子，

放下车子，走进屋子。
进了屋子，小顺子脱下褂子、松开裤子、脱下袜子、蹬了鞋子。
蹬了鞋子，小顺子的膀子上就没了疹子，
膀子上没了疹子，这可乐坏了小顺子。
他打开屋子里的窗子擦窗子，
擦了窗子去擦桌子、椅子和凳子，
擦了桌子、椅子、凳子，去洗锅子、铲子、勺子、筷子、杯子和盘子，
洗了锅子、铲子、勺子、筷子、杯子、盘子，
去洗被子、帐子、褂子、裤子、袜子和鞋子。
小顺子洗了被子、帐子、褂子、裤子、袜子、鞋子，又去开箱子。
箱子里有梳子、扇子、鞭子、裙子和盒子，
盒子里有金子、银子、珠子、叉子、刀子和盘子。
小顺子拿出盒子里的叉子、刀子、盘子，
又去开缸子、坛子、罐子和筐子，
从缸子、坛子、罐子、筐子里拿出椰子、柿子、橘子和梨子，
把椰子、柿子、橘子、梨子放进一个个盘子。
小顺子端过一个个盘子，
吃光盘子里的椰子、柿子、橘子和梨子。
能玩、能做、能吃，玩了、做了、吃了还不累。
这就是我的孙子小顺子。

字典公公家里的争吵

字典公公家里吵吵闹闹，
吵个不停的原来是标点符号。
看，它们的眼睛瞪得多大！
听，它们的嗓门提得多高！
感叹号挂着拐杖，小问号竖起耳朵，
调皮的小逗号急得蹦蹦跳。
首先发言的是感叹号，
它的嗓门就像铜鼓敲：

"伙伴们,我的感情最强烈,
文章里谁也没有我重要!"
感叹号的话招来一阵嘲笑,
最不服气的是小问号:
"哼,要是没有我来发问,
怎么能引起读者的思考?"
小逗号说话头头是道,
它和顿号一起反驳小问号:
"要是我们不把句子点开,
文章就会像一根长长的面条!"
水平高的要数句号,
它总爱留在后面作总结报告:
"只有我才是文章的主角,
没有我,话就说得没完没了。"
字典公公把意见发表:
"孩子们,你们都很重要,
少一个,我们的文章就没有这样美妙。
滴水汇成了大江,
泥沙堆成了海岛,
大家不要把个人作用片面强调,
任何时候都不要骄傲!"
小朋友,你听了字典公公家里的争吵,
心里想的啥,能否让我知道?

九、变调绕口令

1. "一、不"变调

<div align="center">赵一瘦孙不胖</div>

赵一瘦和孙不胖不是一家人,

不在一个单位。
他们年龄不大不小，
身材不胖不瘦，
个子不高不矮，
脾气不急不躁。
两人爱好一模一样，
都不喜欢与不三不四的人，
说一样的话，
唱一样的歌，
走一样的路。
这一天，赵一瘦和孙不胖一前一后不约而同
来到"一唱一和"茶吧喝茶、吃瓜。
赵一瘦对孙不胖一板一眼地说：
"咱们比一比赛一赛，
看谁能一口气不换气喝一杯茶，
一点一滴不许漏。
你比不比赛不赛？"
孙不胖不屑一顾地说：
"我不比我不赛，
我不高兴比一口气不换气喝一杯茶。
要比就比一口气不换气吃一个瓜，
一丝一毫不许剩。
你敢不敢比？"
赵一瘦不慌不忙，
想了一想说：
"什么敢不敢，比就比。
不至于我一口气不换气喝一杯茶比得过你，
一口气不换气吃一个瓜就比不过你。"
孙不胖不急也不躁，
朝赵一瘦笑了一笑：
"我不想比喝茶不等于我喝茶就一定比不过你，

你答应比吃瓜，
不等于你吃瓜就一定比得过我。"
一会儿吃瓜比赛开始了。
赵一瘦先吃，
他捧着一个瓜一口气不换气花了一分钟
一丝一毫也不剩地吃光了它；
孙不胖后吃，
他同样捧着一个瓜一口气不换气花了一分钟
一丝一毫也不剩地吃光了它。
吃瓜比赛一下子就结束了。
不是一家人，
不在一个单位，
年龄不大不小，
身材不胖不瘦，
个子不高不矮，
脾气不急不躁，
爱好一模一样的赵一瘦和孙不胖，
并列第一，不输不赢。

2. "上声"变调

请你想一想

五组的小组长姓鲁，
九组的小组长姓李，
鲁组长比李组长小，
李组长比鲁组长老。
比李组长小的鲁组长有个表姐比李组长老，
比鲁组长老的李组长有个表妹比鲁组长小。
小的小组长比老的小组长长得美，
老的小组长比小的小组长长得丑。
丑小组长的表妹比美小组长的表姐美，

美小组长的表姐比丑小组长的表妹丑。

请你想一想：

是鲁组长老，

还是鲁组长的表姐老？

是李组长小，

还是李组长的表妹小？

是五组小组长丑，

还是九组小组长丑？

是鲁组长表姐美，

还是李组长表妹美？

十、综合绕口令

姐妹二人去逛灯

正月里，正月正，姐妹二人去逛灯。大姑娘名叫粉红女，二姑娘名叫女粉红。粉红女穿着一件粉红袄，女粉红穿着一件袄粉红。粉红女抱着一瓶粉红酒，女粉红抱着一瓶酒粉红。姐儿俩走到无人处，她们推杯换盏饮刘伶。女粉红喝了粉红女的粉红酒，粉红女喝了女粉红的酒粉红。粉红女喝得酩酊醉，女粉红喝得醉酩酊。粉红女见着女粉红就打，女粉红追着粉红女就拧。女粉红撕了粉红女的粉红袄，粉红女撕了女粉红的袄粉红。姐儿俩打罢搁下手，她们自个儿买线自个儿缝。粉红女买了一缕粉红线，女粉红买了一缕线粉红。粉红女缝反缝儿缝粉红袄，女粉红缝儿反缝缝袄粉红。

六十六岁的刘老六

在苏州，有一个六十六条胡同口，那里住着一个六十六岁的刘老六。他家有六十六座好高楼，在那楼上有六十六篓桂花油，篓上蒙着六十六匹绿绸绸，绸上绣着六十六个大绒球。楼底下钉着那六十六根儿檀木轴。在那轴上拴着六十六条大青牛。牛旁边蹲着那六十六个大马猴。这个刘老六，他坐在门口

正把那牛头啃,打南边来了这么两条狗。两条狗,抢骨头,抢成仇,碰倒了六十六座好高楼,碰洒了六十六篓桂花油,油了那六十六匹绿绉绸,脏了那六十六个大绒球,拉躺下六十六根儿檀木轴,吓惊了六十六条大青牛,吓跑了六十六个大马猴。这正是,狗啃油篓篓油漏,狗不啃油篓,油篓不漏油。

满天星

天上看,满天星。地下看,有个坑。坑里看,有盘冰。坑外长着一老松,松上落着一只鹰,鹰下坐着一老僧,僧前点着一盏灯,灯前搁着一部经,墙上钉着一根钉,钉上挂着一张弓。说刮风,就刮风,刮得那男女老少难把眼睛睁。刮散了天上的星,刮平了地下的坑,刮化了坑里的冰,刮断了坑外的松,刮飞了松上的鹰,刮走了鹰下的僧,刮灭了僧前的灯,刮乱了灯前的经,刮掉了墙上的钉,刮翻了钉上的弓。只刮得星散、坑平、冰化、松断、鹰飞、僧走、灯灭、经乱、钉掉、弓翻还不停。请来玉皇大帝孙悟空,制服风婆天下宁。大家听,听分明,我说的是个绕口令,我说的是个绕口令。

十道儿黑

一道儿黑,两道儿黑,三四五六七道儿黑,八道儿九道儿十道儿黑。我买了一根儿烟袋乌木杆儿,我是掐着它的两头儿那么一道儿黑。二兄弟描眉来演戏,照着他的镜子那么两道儿黑。粉皮墙儿,写川字儿,横瞧竖瞧三道儿黑。象牙桌子乌木腿儿,把它放着在炕上那么四道儿黑。我买了一只母鸡不下蛋,把它搁着在那笼里捂到(五道儿)黑。挺好的骡子不吃草,把它牵着在那街上遛到(六道儿)黑。买了一只小驴不套磨,把它备上它的鞍鞯骑到(七道儿)黑。二姑娘南洼去割菜,丢了她的镰刀拔到(八道儿)黑。月窠儿的小孩得了病,团几个艾球灸到(九道儿)黑。卖瓜子的打瞌睡,哗啦啦啦撒了这么一大堆,他的笤帚、簸箕不凑手,那么一个儿一个儿拾到(十道儿)黑。

十八愁

数九寒天冷风飕,年年春打六九头。正月十五龙灯会,一对狮子滚绣球。三月三王母娘娘蟠桃会,孙悟空大闹天宫把仙桃偷。五月当五端阳节,白蛇许仙不到头。七月初七天河配,牛郎织女泪双流。八月十五云遮月,月里嫦娥犯忧愁。要说愁,净说愁,一口气儿说上十八愁,虎也愁,狼也愁,象也愁,鹿也愁,羊也愁,牛也愁,骡子也愁马也愁,猪愁狗愁鸭愁鹅愁蛤蟆愁,螃蟹愁,蛤蜊愁,乌龟愁,鱼愁虾愁各自有分由。虎愁不敢下高山,狼愁野心不改耍滑头,象愁鼻长皮又厚,鹿愁脑袋七叉八叉长犄角,羊愁从小长胡子,牛愁愁得犯牛轴,骡愁愁得一世休,马愁背鞍行千里,猪愁离不开臭水沟,狗愁改不了净吃屎,鸭愁得扁了嘴,鹅愁脑袋长个大崩儿头,蛤蟆愁了一身脓包疥,螃蟹愁得净横搂,蛤蜊愁闭关自守,乌龟愁不敢出头,鱼愁出水不能走,虾米愁空枪乱扎没准头。

第七章　新闻短讯训练

缅怀！他是最晚被解密的两弹一星元勋

2011年2月26日，中国"两弹一星"元勋朱光亚逝世。

1924年，朱光亚出生于湖北；26岁，他拒绝美国邀请，毅然回国。为表彰他对科技事业的杰出贡献，在他80岁时，一颗小行星被命名为"朱光亚星"。

他，是23位"两弹一星"元勋中，最后被解密的一位。致敬！

（人民日报客户端，2023年2月26日）

国乒调整WTT果阿站参赛人员：马龙孙颖莎等主力缺席

中国乒乓球队26日确认，马龙、王楚钦、孙颖莎、陈梦、王曼昱、何卓佳、王艺迪等人因身体原因，将不参加世界乒乓球职业大联盟WTT球星挑战赛果阿站比赛。

中国乒乓球队总教练李隼表示，本次运动员退赛主要有两个情况，一部分人员感染新型冠状病毒后身体状态未能恢复到可以进行比赛的状态，还有部分队员是受伤病影响。本着保护运动员的角度，在对身体评估的基础上征询了运动员个人的意见，教练组决定调整WTT果阿站比赛人员。

WTT球星挑战赛果阿站将于2月27日至3月5日进行。

（人民日报客户端，2023年2月26日，有删节）

86∶74战胜伊朗队，中国男篮10胜2负晋级世界杯正赛

2月23日至26日，2023年篮球世界杯亚太区预选赛第六窗口期比赛在中国香港举行。中国队先后战胜哈萨克斯坦队和伊朗队，取得该阶段比赛两连胜。

在26日进行的比赛中，中国队86∶74战胜伊朗队。中国队12名球员全部得到上场机会并均有得分，其中吴前、胡金秋、赵继伟三名球员发挥出色，

是中国队进攻端的主要发起点和得分点。本场比赛,中国队全场打出 28 次助攻,比上一场对阵哈萨克斯坦队的比赛中多出 17 次,在新任主教练乔尔杰维奇的带领下,全队技战术磨合有了进一步提升。

本次窗口期比赛,崔永熙、曾凡博、焦泊乔等年轻运动员得到国家队比赛机会。对阵伊朗队的比赛中,作为国家队一员首次参加正式国际比赛的曾凡博得到 4 分,"教练对每个人的要求都一样,我从中学到了如何与队友沟通和配合的宝贵经验。"曾凡博说。

(人民日报客户端,2023 年 2 月 26 日,有删节)

香港铁人三项亚洲杯赛:国家队获 1 金 3 银 1 铜

2 月 25 日,2023 年中国香港铁人三项亚洲杯赛在香港沙田大埔区大美督水上运动公园举行,共有来自 11 个国家和地区的 85 名运动员参加了优秀组的角逐,国家铁人三项队林鑫瑜、陆美伊获得了女子优秀组的冠亚军,王楠贺、马雲祥获得男子优秀组的亚军、季军;张思怡获得女子青年组亚军。本次比赛为洲际杯赛,也是巴黎奥运会的积分赛。

值得一提的是,小将张思怡在比赛中敢打敢拼、不惧强手,不断争取有利位置,最终获得女子优秀组第 9 名、女子青年组亚军。男子组比赛,国家队运动员们团结协作,游泳均在领先大集团起水,并在自行车赛段巩固领先优势。跑步赛段,运动员均全力拼搏,最终王楠贺获得亚军,马雲祥获得季军,奥地利选手获得冠军。

(人民日报客户端,2023 年 2 月 25 日,有删节)

2023 年 1 月全国查处违反中央八项规定精神问题 6 925 起

2 月 26 日,中央纪委国家监委公布了 2023 年 1 月全国查处违反中央八项规定精神问题汇总情况。今年 1 月,全国共查处违反中央八项规定精神问题 6 925 起,批评教育帮助和处理 9 912 人,其中,党纪政务处分 7 593 人,这是连续第 113 个月公布月报数据。

从查处问题类型看,在履职尽责、服务经济社会发展和生态环境保护方面不担当、不作为、乱作为、假作为,严重影响高质量发展方面,1 月,全国共查处问题 2 384 起,占查处的形式主义、官僚主义问题总数的 84.9%。

查处的违规收送名贵特产和礼品礼金、违规吃喝、违规发放津补贴或福利3类问题，分别占享乐主义、奢靡之风问题的42.2%、21.3%、17.5%。

从查处级别看，1月，全国共查处地厅级领导干部问题51起，县处级领导干部问题524起，查处乡科级及以下干部问题6 350起。其中，乡科级及以下干部问题占查处问题总数的91.7%。

（中央纪委国家监委网站微信公众号，2023年2月26日，有删节）

男篮世预赛：中国队86∶74战胜伊朗队

今天，2023年男篮世界杯预选赛，已提前出线的中国男篮主场迎战伊朗男篮。上半场，双方打得很胶着，中国男篮45∶48落后3分。第三节，伊朗进攻效率下降，单节仅得10分，中国男篮反超3分进入末节。末节决战，赵继伟连续送出助攻，吴前单节独得10分，中国男篮将领先优势扩大到两位数。最终，中国男篮86∶74战胜伊朗男篮！中国男篮12人全部上场，12人全部得分，吴前18分，赵继伟12分8助攻，胡金秋13分6板，周琦11分7板。

（人民日报客户端，2023年2月26日，有删节）

让优秀传统文化在心中生根发芽

以"弘扬非遗文化，做新时代传承人"作为开学典礼的主题；开展击鼓明志、趣味灯谜、体验活字印刷术等活动欢迎孩子们回归校园……新学期伊始，不少学校将优秀传统文化融入"开学第一课"，让优秀传统文化的种子在广大青少年心中生根发芽。

习近平总书记强调："中华优秀传统文化是中华民族的精神命脉，是涵养社会主义核心价值观的重要源泉，也是我们在世界文化激荡中站稳脚跟的坚实根基。"对青少年而言，自觉接受中华优秀传统文化的熏陶，对于树立健康向上的审美观和正确的价值观，汲取中国智慧、弘扬中国精神、传播中国价值具有重要意义。

岁月不居，时节如流，中华优秀传统文化传承的形式和载体也在不断创新。如何创新形式载体，让青少年更好地了解传统文化、爱上传统文化，如

何引导青少年自觉做优秀传统文化的继承者与发扬者,让青少年与传统文化"双向奔赴"?深入挖掘我国优秀传统文化的精神内核,将其以更加贴近生活、更加鲜活的方式呈现,并有效形成不同教育主体之间的工作合力,是学校、家庭、社会对青少年开展优秀传统文化教育的题中之义。

<div style="text-align: right;">(人民日报客户端,2023年2月26日,有删节)</div>

小行星"龙宫"样本中含约2万种有机分子

日本宇宙航空研究开发机构、九州大学等日前联合发布新闻公报说,通过分析"隼鸟2"号探测器从小行星"龙宫"带回地球的样本,他们发现其中含有约2万种由碳、氢、氧、氮、硫等元素组成的有机物分子,其中一些是组成生命不可缺少的氨基酸分子。

分析结果显示,从样本中萃取的物质中包含约2万种由碳、氢、氧、氮、硫等元素组成的有机物分子。进一步用色谱法分析,研究人员发现这些有机物分子中有氨基酸、羧酸、胺及芳香烃类的分子。特别是甲胺、乙酸这类高挥发性有机小分子的存在表明,这些分子在"龙宫"表面以盐的形式稳定存在。

研究发现,这些氨基酸分子中既有构成地球生命体蛋白质的丙氨酸,也有不构成蛋白质的异缬氨酸,而且左旋和右旋的氨基酸分子大概各占一半。构成地球生命体蛋白质的氨基酸分子全部是左旋的。

<div style="text-align: right;">(人民日报客户端,2023年2月27日,有删节)</div>

英特尔首席执行官回应订单延误:
正在推进,Intel 3和台积电N3都没有延误

近期,业内有消息称芯片巨头英特尔(INTC,股价25.140美元,市值1 040亿美元)决定将之前在台积电处下的3nm芯片订单推迟至2024年第四季度,市场一度认为基于Intel3和台积电N3工艺的处理器新品会出现延期上市的情况。

2月26日晚间,《每日经济新闻》记者从英特尔处确认,公司首席执行官帕特·基辛格在日前的一次线上会议中回应了相关传闻,根据基辛格的说法,英特尔制程计划正在推进中,不论是台积电的3nm订单,还是英特尔自

己的 Intel3 都没有延误。

基辛格还提到，几个月前也有人质疑 Intel4 制程，以及英特尔与台积电合作计划的进度。这些类似的议论显然都是错的，英特尔的计划没有改变。

<div align="right">（人民日报客户端，2023 年 2 月 26 日，有删节）</div>

最美四月天，在"东方威尼斯"遇见金鸡湖双年展

人间最美四月天，2023 第六届苏州金鸡湖双年展将于 4 月 15 日至 6 月 25 日举办，以"生动江南 立体苏州"为主题，设有三大主题展、一场学术论坛和二十余场平行展。这也将是苏州近年来参展作品最多、展览规模最大、国际化程度最高的美术展览。

双年展是国际当代视觉艺术最高级别的展示活动，体现了一座城市的经济社会发展和文化建设水平。金鸡湖双年展作为苏州工业园区按照国际专业模式打造的重点原创文化品牌，通过采撷最精彩的江南传统文化特质，并进行创造性的艺术转化，打造了极具城市辨识度的"艺术的盛会，人民大众的节日"。自 2012 年首次推出以来，金鸡湖双年展迄今已连续举办五届，展出作品涵盖雕塑、绘画、设计、装置、多媒体等多种艺术形式，总计参展中外艺术家 1 500 余人，展出作品 5 000 余件，吸引观众 2 000 万人次。

此外，本届双年展还将推出 200 余场艺术节事活动、跨界美育活动，通过线上线下相结合，展览与数字艺术、行为艺术与互动体验相结合的方式，打造全天候、多样化、可参与的城市艺术盛会。

<div align="right">（人民日报客户端，2023 年 2 月 25 日，有删节）</div>

V 观财报：炬芯科技净利同比降 38%，去年股价遭"腰斩"

中新经纬 2 月 26 日电， 26 日，炬芯科技发布 2022 年度业绩快报称，营业总收入 4.15 亿元，同比下降 21.20%；净利润 5 178.13 万元，同比下降 38.32%；基本每股收益 0.42 元。

谈及影响经营业绩的主要因素，炬芯科技表示，受新冠疫情反复、宏观经济下行、欧美通货膨胀和国际形势紧张等不确定因素的综合影响，全球消费电子需求疲软，导致报告期内营收规模较去年同比下滑。同时，由于 2021

年产能紧张，原材料成本上涨所带来的影响传导至2022年，以致本期的单位成本上升，综合毛利率有所下降。

此外，炬芯科技还称，报告期内，受宏观经济和消费电子需求疲软等因素的影响，公司销售收入不及预期，综合毛利率同比下降，同时公司本期确认的政府补助同比减少，以及本期计提资产减值损失同比增加综合导致公司净利润下滑。

官网介绍，炬芯科技股份有限公司成立于2014年，于2021年科创板上市，专注于为无线音频、智能穿戴及智能交互等智慧物联网领域提供专业集成芯片。其总部位于珠海，在深圳、合肥、上海、香港等地均设有分部。

（人民日报客户端，2023年2月26日，有删节）

二十国集团财长和央行行长会议呼吁加强国际政策合作

为期两天的二十国集团（G20）财长和央行行长会议25日在印度南部城市班加罗尔结束。会议呼吁加强国际政策合作，推动全球经济实现强劲、可持续、平衡和包容性增长。

会议指出，自上次会议以来，全球经济前景略有改善，但增长仍然缓慢，经济下行风险依然存在。通胀水平上升、疫情卷土重来和融资条件收紧等风险可能加剧新兴市场和发展中经济体的债务脆弱性。

会议表示，二十国集团强调需要精心制定货币、财政和结构性政策，以促进增长，维持全球宏观经济和金融稳定。此外，二十国集团将继续加强宏观政策合作，支持推进联合国2030年可持续发展议程。

本次会议由印度财政部部长西塔拉曼和印度储备银行行长沙克蒂坎塔·达斯共同主持。这是印度担任二十国集团轮值主席国后举行的首次部长级会议。

（人民日报客户端，2023年2月27日，有删节）

山石网科：2022年度净利润约-1.87亿元

每经AI快讯，山石网科（SH 688030，收盘价：25.61元）2月26日晚间发布2022年度业绩快报，营业收入约8.14亿元，同比减少20.77%；归属

于上市公司股东的净利润亏损约 1.87 亿元；基本每股收益亏损 1.0 373 元。报告期内，公司营业收入同比有所下降，主要系受新冠疫情防控及政策调整影响，公司销售人员在市场开拓、营销活动的开展上明显受阻，同时在宏观经济环境持续走弱的背景下，部分下游客户的需求出现了递延或缩减，进而造成公司 2022 全年收入下滑。

2021 年 1 至 12 月份，山石网科的营业收入构成为网络安全行业占比 99.09%。

山石网科的总经理、董事长均是 Dongping Luo(罗东平)，男，58 岁，学历背景为硕士。

（人民日报客户端，2023 年 2 月 26 日，有删节）

华夏保险即将变身"瑞众保险" 易安财险重整计划裁定

2 月 24 日，银保监会相关负责人在接受媒体采访时表示，银保监会已批准保险保障基金公司和其他投资人共同筹建瑞众人寿保险公司，设立后将依法受让华夏人寿资产负债。这意味着，正如大家保险受让安邦保险资产负债后成为险企家族中的新成员一样，华夏人寿也将随着瑞众保险的诞生而告别历史舞台。

与此同时，易安财险的处置结果也有了新进展——北京金融法院裁定批准重整计划并终止易安财险重整程序。

一直以来，保险销售人员在保险销售时一直强调保险的安全性，甚至更有甚者直呼保险公司不会倒闭，国家兜底。但其实并不然，按《保险法》相关规定：经国务院保险监督管理机构同意，保险公司或者其债权人可以依法向人民法院申请重整、和解或者破产清算；国务院保险监督管理机构也可以依法向人民法院申请对该保险公司进行重整或者破产清算。

（人民日报客户端，2023 年 2 月 26 日，有删节）

浙江再放大招，支持山区 26 县"一县一业"

支持山区 26 县发展，浙江再放大招。根据省财政厅日前印发的《2023—2025 年区域协调财政专项激励政策实施方案》（下称《方案》），浙江面向

山区 26 县开展竞争性申报，将通过综合评审择优选取 15 个县（市、区）作为区域协调政策激励对象，给予分档激励补助。其中，综合排名前 10 位的县（市、区）作为第一档，平均每年奖励 1.5 亿元；11 至 15 位的 5 个县（市、区）作为第二档，平均每年奖励 1.2 亿元。

"《方案》进一步聚焦农业'双强'、乡村建设、农民共富三条主跑道做文章。"省财政厅农业处相关负责人介绍，《方案》明确新一轮区域协调政策重点支持发展乡村特色产业，把强村富民、抱团发展作为衔接推进乡村振兴、促进共同富裕的重要抓手，探索完善产业发展与低收入农户和村集体经济增收的利益联结机制，支持引导有效提升公共服务普惠共享。

记者注意到，财政奖补资金并非只"输血"，更不会"撒胡椒面"。根据《方案》规定，奖励政策到期后，省财政厅将启动全面绩效评价，对评价结果不合格或单项综合绩效指标未能达标的，将按规定扣回奖补资金。同时，省财政厅将根据年度绩效目标完成情况相应调整年度激励资金额度。

（人民日报客户端，2023 年 2 月 26 日，有删节）

联合国秘书长发言人：中国关于政治解决乌克兰危机的立场文件是一项重要贡献

联合国秘书长发言人迪雅里克 24 日表示，中方发布的《关于政治解决乌克兰危机的中国立场》文件是一项重要贡献。

迪雅里克当天在例行记者会上回答媒体提问时说，中国政府提出的方案是一项重要贡献，其中关于应反对使用或威胁使用核武器的主张尤其重要。

2 月 24 日，在乌克兰危机全面升级一周年之际，中国外交部发布《关于政治解决乌克兰危机的中国立场》文件。立场文件主张尊重各国主权、摒弃冷战思维、停火止战、启动和谈、解决人道危机、保护平民和战俘、维护核电站安全、减少战略风险、保障粮食外运、停止单边制裁、确保产业链供应链稳定、推动战后重建。

（人民日报客户端，2023 年 2 月 25 日，有删节）

杨利伟：今年还将有 6 名航天员执行飞行任务

中国载人航天工程 30 年成就展 2 月 24 日在国家博物馆开幕。30 年来，

中国载人航天工程成功实施了27次飞行任务。据中国载人航天工程副总设计师杨利伟介绍，2023年飞行任务乘组已完成选拔，今年还将有6名航天员执行飞行任务。

中国空间站目前已全面进入应用与发展阶段。根据任务规划，中国航天员将常态化值守，每批航天员任务期为6个月，今年还将有2批6名航天员执行飞行任务。杨利伟介绍，这6名航天员的选拔工作目前已经完成。

未来中国航天员的分工将越来越多元化，选拔的来源、种类和标准也进行了不小的调整。

杨利伟表示："第一批航天员选拔都来自空军飞行员，现在还有来自大学、科研机构、工程部门等多个行业。在种类上，有驾驶员、工程师，还有载荷专家。我们的标准和训练规章制度等都进入了成熟期或者说应用期。"

（人民日报客户端，2023年2月25日，有删节）

预计2025年，我国电能占终端能源消费比重将超30%

昨天（24日），中国电力企业联合会发布2022年度《中国电气化年度发展报告》，预计2025年，电能占终端能源消费比重将突破30%。

统计数据显示，目前，我国电能占终端能源消费比重是27%，高于世界平均水平。工业部门电气化率达到26.2%，建筑部门电气化率达到44.9%，交通部门电气化率达到3.9%，建成充电基础设施约520万台，形成了全球最大规模的充电网络；尤其是广大农村地区，农业农村电气化率达到35.2%，农村用电条件明显改善，农机电气化设备得到广泛推广应用。

中国电力企业联合会常务副理事长杨昆介绍："我国将在工业、交通、建筑、农业农村等领域大力推进以电代煤、以电代油。不断完善能源价格机制，加速推动电气化与数字化、信息化的深度融合，全面提升终端用能的智能化、高效化水平。"

目前，我国电气化进程正稳步推进。截至2022年底，我国已建成全球最大的清洁发电体系，发电总装机达到25.6亿千瓦，其中，非化石能源发电装机12.7亿千瓦，总装机比重上升至49.6%，成为发电装机的主体。

（人民日报客户端，2023年2月25日，有删节）

中外人士：全球安全倡议展现中国决心和担当

2月21日，中方正式发布《全球安全倡议概念文件》（以下简称《概念文件》），系统阐释全球安全倡议的核心理念和原则，明确重点合作方向和平台机制。接受本报记者采访的中外人士表示，全球安全倡议为应对国际安全挑战提供了中国智慧和中国方案，展现了中国守护全球安全的坚定决心和责任担当。《概念文件》的发布，将有助于进一步凝聚国际共识，促进倡议框架下的双边和多边合作，推动完善全球安全治理体系和能力建设。

"冲出迷雾走向光明，最强大的力量是同心合力，最有效的方法是和衷共济。"2022年4月，习近平主席郑重提出全球安全倡议，倡导以团结精神适应深刻调整的国际格局，以共赢思维应对复杂交织的安全挑战，为世界各国走出一条共建、共享、共赢的安全之路指明了前进的方向。倡议已得到全球80多个国家及地区组织的赞赏和支持。

（人民日报客户端，2023年2月25日，有删节）

春运期间全网累计揽收邮件快件103.67亿件

记者近日从国家邮政局举行的专题新闻发布会上获悉：今年春运期间，全网累计揽收邮件快件103.67亿件，较2022年同期增长6.14%，较2019年同期增长159%；日均业务量2.59亿件。

据介绍，邮件快件业务量连续稳步上涨，展现出居民消费信心不断增强，消费市场活力日益强劲，潜力加速释放。

"快递进村"成效显著。2022年，全行业累计建成990个县级寄递公共配送中心、27.8万个村级快递服务站点。邮快合作等农村寄递物流末端共同配送模式得到有效推广。邮快合作在31个省份推开，累计覆盖建制村30.6万个，覆盖率达到62.3%，代投快件同比增长115%。截至目前，95%的建制村实现快递服务覆盖。

行业服务提质增效。2022年，行业新增农村投递汽车近2万辆，累计达3.8万辆，基本实现每个乡镇至少1辆投递汽车。截至2022年底，94.8%的抵边自然村实现通邮。

（人民日报客户端，2023年2月25日，有删节）

20余省份今举行公务员省考:多地扩招,利好应届生

今日,20余省份将举行2023年公务员招录的笔试。在2023年的招录中,多地公务员岗位面向应届毕业生进一步扩招,并多举措鼓励、引导各类人才投身基层建设。

观察各地2023公务员招录计划,多数省份公务员招录规模都有所扩大,部分地区计划招录人数过万。比如,广东全省各级机关计划招考公务员18 258名,湖北2023年度省市县乡计划招录公务员11 268名。

从招录增幅上看,甘肃省、云南省、广西壮族自治区、内蒙古自治区4地扩招超过50%,其中甘肃省扩招规模79.7%。

具体来看,部分省份面向应届生扩大公务员的招录幅度。

对此,中国人民大学公共管理学院组织与人力资源研究所教授刘昕表示,公务员所处的是一个复杂的行政系统,在不同地区、类型和不同层级党政机关中工作的公务员的工作要求及所处的工作环境实际上差别很大,广大考生应该根据自身情况选择岗位,衡量自己是否能够适应当地机关的工作环境和要求。

(人民日报客户端,2023年2月25日,有删节)

匈牙利总理:俄罗斯是核大国,不能将其"逼到墙角"

据塔斯社23日援引《匈牙利民族报》消息报道,匈牙利总理欧尔班会见匈牙利执政联盟(青民盟和基民党)的议员时称,在乌克兰发生的军事冲突中没有赢家,俄罗斯是核大国,不能将其"逼到墙角",否则可能引发核战争。

报道称,欧尔班在会见上述议员时称,匈牙利在俄乌冲突中不偏袒任何一方,这场冲突中也"不可能有赢家"。他还称:"俄罗斯不会取胜,因为整个西方世界都站在乌克兰一边。但俄罗斯是核大国,不能将一个核大国逼到墙角,否则可能引发核战争。"

报道称,欧尔班还称,在处理俄乌冲突时,匈牙利会以自身安全利益为主导,并将"不卷入冲突"视为自己的目标,国家利益"首先要求匈牙利置身于这场战争之外"。"我们不会提供武器,也不会加入任何军事联盟。"他说,匈牙利主张尽快停止军事行动并开启和谈。

(人民日报客户端,2023年2月24日,有删节)

应急管理部：立即开展矿山重大安全隐患专项整治

2月24日下午，应急管理部党委书记、部长王祥喜主持召开全国安全防范工作视频会议，强调要深入学习贯彻习近平总书记重要指示精神，按照李克强总理等领导同志批示要求，深刻吸取事故教训，举一反三全面排查整治重点行业领域重大安全隐患，坚决遏制重特大事故，切实维护人民群众生命财产安全和社会大局稳定，为全国两会胜利召开创造良好的安全环境。

会议指出，维护安全形势稳定，保障全国两会顺利召开，对于确保全面建设社会主义现代化国家开好局起好步至关重要。当前，能源保供压力不减，交通运输、餐饮住宿、文化娱乐等行业客流快速恢复，安全风险明显加大、隐患更为突出。此外，随着气温快速回升，凌汛、滑坡、森林火灾等灾害呈多发态势，防灾减灾压力加大。全系统各级党员干部和消防救援指战员要坚决把思想和行动统一到习近平总书记重要指示精神上来，深刻认识做好当前安全防范工作的特殊重要性，以时时放心不下的责任意识和极端认真负责的担当精神，狠抓各项责任措施落实，确保社会大局安全稳定。

（人民日报客户端，2023年2月24日，有删节）

俄圣彼得堡空域已恢复正常 一机场曾停止起降航班

当地时间28日，据总台记者从俄罗斯圣彼得堡普尔科沃机场了解到的消息，普尔科沃机场已于当地时间12时恢复起降飞机，圣彼得堡市空域目前已恢复正常。

28日中午11时，俄罗斯圣彼得堡普尔科沃机场一度宣布停止起降航班，航班大面积延误。截至目前，机场方面没有透露暂停起降航班的具体原因。

俄罗斯媒体报道称，在距离圣彼得堡160至200公里处发现不明飞行物体，因此，圣彼得堡周围空域暂时关闭。

（人民日报客户端，2023年2月28日，有删节）

第八章 综合训练

扫码学习范读音频

一、贯口

看 花

　　我的邻居张伯伯是位老花匠，昨天他带我到他的花圃去参观。一走进那花圃，一股浓郁的香气扑鼻而来，真是沁人心脾、令人心醉。那五颜六色的花草多美呀，我都不知道先去欣赏哪一种才好。它们有的花朵盛开、有的含苞待放、有的果实累累，有的却是枝繁叶茂等待来春重新开放。这里有人称"花中之王"的红牡丹、白牡丹、粉红牡丹，还有芍药、玫瑰、蔷薇、朱槿、米兰和栀子花，昙花、樱花、桂花、茶花、金银花、金盏花、金芙蓉、金鸟花、月光花、鸡冠花、凤仙花、杜鹃花、喇叭花、玉簪花、玉兰花、玉蝉花、燕子花、蝴蝶花、天女花、八仙花、海棠花、海桐花、蜡梅花、太平花、石榴花、石楠花、石菖蒲、十样锦、夹竹桃、美人蕉、美人樱、虞美人、洋绣球、晚香玉、百里香、满天星、一品红、千日红、月月红、满堂红、紫丁香、紫茉莉、紫罗兰、紫藤萝、水浮莲、子午莲、菖蒲莲、并蒂莲、西番莲、蟹爪莲、半支莲、半边莲、仙人掌、仙人鞭、仙人球、仙客来。兰花有春兰、蕙兰、建兰、风兰、珠兰、马兰、君子兰、一叶兰。还有好多好多的菊花：紫的、红的、粉的、黄的、白的和淡绿的、黑紫的，这里有夏菊、翠菊、洋菊、墨菊、藤菊、千日菊、佛头菊、金鸡菊、延命菊、万寿菊……哎呀，天哪，数也数不尽，看也看不完。我在这美丽的花圃里，简直忘记了现在是春天、夏天、秋天还是冬天，一年四季各式各样的花都在我的眼前出现了。

　　啊！这都是张伯伯这些辛勤的园丁们精心培育、汗水浇灌才换来这满园美景。唉，您也可以在工作之余、闲暇之时栽种些花草，这样既可以使空气清新、环境美化，又可以使您赏心悦目、心旷神怡、精力充沛、身体健康……当然，如果您——既不愿意为那些花草培土、灭虫，又不愿为它们施肥、浇水，那您还是去商店买一束塑料花吧，它不需要您费任何力气就可以长年开花、永不凋谢。

导 游

导游王建华上场后非常热情而又礼貌地面对观众开始介绍：

各位先生、女士们，我代表中国国际旅行社欢迎大家到中国来旅游观光。预祝大家旅行愉快，身体健康。我叫王建华，是中国国际旅行社的导游。今天我们要参观游览的是我们中华人民共和国的首都北京。下面请听我向诸位做个介绍。北京有天安门、地安门、和平门、宣武门、东便门、西便门、东直门、西直门、广安门、复兴门、阜成门、德胜门、安定门、朝阳门、建国门、崇文门、广渠门、永定门。主要繁华商业区有天桥、珠市口、前门、大栅栏、王府井、东单、西单、东四、西四、鼓楼前，如果您想上哪儿，请向我提出，我均可带路。

我还可以带大家去游览北海、颐和园、天坛、动物园、陶然亭、紫竹院、中山公园、文化宫、香山碧云寺、西山八大处，看看周口店的古猿人、十三陵的地下宫殿、长城八达岭、密云大水库、故宫博物院，再看看雍和宫、白塔寺、清真寺、大钟寺，瞧瞧世界上最古老的大钟——净重四十六点五吨，再看看所有的罗汉都有位置，唯独济公没有地方待，只好在屋梁上趴着的罗汉堂。北京总让您处处感到民族智慧的结晶，到处闪烁着人类文明的火花。好，我不多说了，还是请各位亲自到各处去走一走吧，请，请。

卖 酒

李小明上场后走到台口面对观众：

亲爱的顾客们，你们好。我就是（指旁边）那家餐馆的服务员李小明。我们店里为各位顾客准备了各式各样的酒，欢迎您光临本店就餐。（越说越快）本店的地址是朝阳区朝阳大街朝阳里136号。左边是红星电影院，右边是新华书店，对面是日用百货商店。您不妨在休假日先到电影院看完了电影，再陪着您的朋友到本店用餐。吃过了饭，您散步到书店去买书，或是到百货商店采购日用品，这是十分方便的……啊？您说我跑题儿啦？啊，啊……哈哈哈……对对对，我本来是要向各位介绍我们店最近新添的好酒的。嘿，您听着，（快速连贯地）本店备有贵州的茅台、山西的汾酒、陕西的西凤、河南的状元红、北京的二锅头，还有——五粮液、白沙液、南湖春、芦笛春、双阳大曲、五粮大曲、古井大曲、金凤二曲、红曲酒、阳春酒、月宫酒、樱

桃酒、醇香酒、香美酒、山楂酒、通化葡萄酒，白兰地、威士忌、香槟酒，外加啤酒、格瓦斯——您看您喜欢哪样，您就说话。对了，您要是身体虚弱就请饮用人参酒、鹿茸酒、灵芝酒、花蛇酒、五加皮，还有那专治风湿病的虎骨酒。啊？不对，虎骨酒请到药店去买……（好像听到有人叫"李小明"，向侧幕内高声地回答）哎，来啦——（向观众）我们经理在叫我啦！再见。（跑下）

推销员

同志们，我是宇宙卷烟厂的，我想给大伙推荐一种新型香烟，就是这个（拿出一盒）宇宙牌香烟。您哪位抽烟？请大家品尝品尝。我们这个香烟呐，已经跨入全国先进行列了，我们的产品已经行销全国好多个大城市，我们还准备冲出亚洲，打入国际市场。我们的宇宙牌香烟准备卖给美国、日本、英国、法国、印度、丹麦、瑞典、苏丹、叙利亚、瑞士、缅甸、挪威、德国、芬兰、荷兰、埃及、也门、肯尼亚、阿富汗、匈牙利、乌干达、索马里、卢森堡、墨西哥、黎巴嫩、尼泊尔、赞比亚、科威特、摩洛哥、马耳他、卢旺达、牙买加、圭亚那、加拿大、几内亚、南斯拉夫、斯里兰卡、毛里求斯、圣马力诺、澳大利亚、坦桑尼亚、保加利亚、尼日利亚、阿尔巴尼亚、毛里塔尼亚……地图上有的我们全卖。人家买不买就是另外的问题咧！

宇宙，宇宙，香烟新秀，宇宙牌香烟物美价廉、老少咸宜、妇孺皆知、人人必备！宇宙牌香烟打入您的生活，成为您生活三大要素之首，宇宙牌香烟历史悠久、经验丰富、设备完善、技术一流。请您记住电报挂号：一退六二五；电话：不管三七二十一。

净顾着说话了，这烟全灭了。怎么不着咧？这地方倒是挺漂亮的，就是有点反潮。您说不潮？不潮……（掏出打火机点火）您说这打火机，他们也不顾质量，火苗子腾腾的，就是点不着一根烟。

报菜名

先生，您想吃点什么？请听我报一下菜名。

酱鸭、板鸭、烤鸭、罐焖鸭、卤煮鸭、江米酿鸭子、清蒸八宝鸭、烩鸭腰儿、烩鸭条儿、烩鸭丝儿、清拌鸭丝儿；酱鸡、扒鸡、烧鸡、熏鸡、罐焖鸡、软炸鸡、

清汤越鸡、浓香嫩鸡、脆皮嫩鸡、栗子焖鸡、奶油莲香鸡。

您如果喜欢吃鱼，这里有焖黄鳝、焖白鳝、生爆鳝片儿、红烧鳝片儿、五色鳝糊儿；熘鱼肚儿、熘鱼脊儿、熘鱼片儿、氽银鱼、炸面鱼、锅烧鲤鱼、糖醋酥鱼、豆腐鲇鱼、清蒸甲鱼、西湖醋鱼、八宝全鱼、酒焖全鱼、炸熘鳜鱼、软熘鳜鱼、芙蓉鱼片、苔菜鱼片、龙井鱼片、五色鱼丝儿、蛋皮鱼卷儿。

肉菜类有一品肉、马牙肉、芙蓉肉、葱烤肉、红焖肉、白片肉、樱桃肉、米粉肉、坛子肉、炖肉、大肉、扣肉、松肉、酱肉、酱豆腐肉、油炸香脆肉；烧羊肉、烤羊肉、涮羊肉、五香羊肉、炮羊肉；红丸子、白丸子、苏造丸子、南煎丸子、干炸丸子、软炸丸子、三鲜丸子、四喜丸子、葱花丸子、豆腐丸子……

还有各式各样的凉拌菜、野味菜、甜菜、青菜和酱菜，请您再仔细地看看这里的菜谱儿吧。

黄　山

朋友，您去过黄山吗？啊？没去过？哎呀，那太遗憾了！请听我向您做一个简单的介绍：

黄山在安徽省的南部，位于东经 118 度 09 分，北纬 30 度 08 分，环山一周 120 多公里，面积 1 000 多平方公里。黄山自古就以雄伟挺拔闻名于世，山中有 36 大峰、36 小峰、16 泉、24 溪、5 海、2 湖，以及岩、洞、潭、瀑等名胜，并以松、石、云称为三奇，怪石、怪松、温泉、云海称为四绝。那黄山云海可真是一大奇观哪！有前海、后海、东海、西海和天海，因此黄山又称为黄海，观看云海有五处：文殊院的前海、清凉台的后海、东海门的东海、排云亭的西海，光明顶最高，可以观看四面八方的云海。啊……还有那黄山奇松、黄山怪石、黄山温泉、黄山珍禽异兽、黄山名贵花木……哎呀，简直没有办法向您一一介绍、详细说明了，还是请您亲自去观赏一下黄山的优美风景吧！

谈花儿

女士们、先生们，你们喜欢花吗？你们知道各种花儿都有什么含义吗？都表达人们哪些情感或愿望吗？你们还知道各国的国花儿都是什么吗？现

在，我把我知道的一些告诉给大家。先说说花儿的含义。

白茶花表示真美，红茶花表示天生丽质，粉茶花表示真实，红菊花表示爱，白茶花表示追念，紫罗兰表示诚实，野葡萄表示慈善，鸡冠花表示优美，紫丁香花表示初恋，柠檬花表示挚爱，白桑花表示智慧，橄榄花表示和平，桂花表示光荣，杏花表示疑惑，豆蔻花表示别离，玫瑰花表示爱情，野桑花表示生死与共，白百合花表示纯洁，红康乃馨表示伤心，黄康乃馨表示轻视，条纹康乃馨表示拒绝，红郁金香表示爱恋，黄郁金香表示爱的绝望。

好！下面我再说说各国的国花儿：美国是玫瑰花儿，印尼是白茉莉花儿，新加坡是万代兰花儿，西班牙是石榴花儿，罗马尼亚是白蔷薇儿，法国是香根鸢尾花儿。泰国是金链花儿，瑞典是铃兰花儿，意大利是雏菊花儿，希腊是莨苕儿。

报菜名

蒸羊羔、蒸熊掌、蒸鹿尾儿、烧花鸭、烧雏鸡、烧子鹅、卤猪、卤鸭、酱鸡、腊肉、晾肉、香肠儿；松花小肚儿、什锦酥盘儿、熏鸡白肚儿、清蒸八宝鸭、江米酿鸭子、罐儿焖鸡、罐儿焖鸭、山鸡、兔脯、菜蟒、银鱼、清蒸哈什蚂、烩鸭丝儿、烩鸭腰儿、烩鸭条儿、清拌鸭丝儿；焖黄鳝、焖白鳝、豆豉鲇鱼、锅烧鲤鱼、清蒸甲鱼、抓炒鲤鱼、抓炒面、炸面鱼、软炸鸭腰儿、软炸鸡、炝竹笋、氽银鱼、溜黄菜、芙蓉燕菜、炸白虾、炸清虾、炒虾仁儿、烩虾仁儿、烩银丝儿、烩海参、烩鸽蛋儿、炒蹄筋儿；蒸南瓜、酿冬瓜、炒丝瓜、酿倭瓜、焖鸡掌儿、焖鸭掌儿、熘鲜蘑儿、熘鱼肚儿、熘鱼骨儿、熘鱼片儿、醋熘鱼片儿、三鲜木樨汤；红丸子、白丸子、苏造丸子、南煎丸子、干炸丸子、软炸丸子、三鲜丸子、四喜丸子、葱花丸子、豆腐丸子；一品肉、马牙肉、红焖肉、白片肉、樱桃肉、米粉肉、坛子肉、炖肉、大肉、松肉、烤肉、酱肉、酱豆腐肉；烧羊肉、烤羊肉、涮羊肉、五香羊肉、煨羊肉；氽三样儿、爆三样儿、清炒三样儿、烩虾子儿、熘白杂碎儿、三鲜鱼翅、栗子鸡、钳焖活鲤鱼、板鸭、筒子鸡。

报山名

祖国的名山：河北狼牙山、山西太行山、内蒙古阴山、黑龙江老黑山、吉林长白山、辽宁千山、山东泰山、江苏紫金山、安徽黄山、浙江雁荡山、

江西庐山、湖北黄冈山、台湾阿里山、河南嵩山、湖北大巴山、湖南衡山、广东南岭山、广西相公山、陕西华山、宁夏六盘山、甘肃祁连山、青海昆仑山、新疆天山、四川峨眉山、贵州苗岭山、云南横断山、西藏喜马拉雅山。

报书名

学戏剧、搞文艺，要多读书、勤学习。中外名著，不可不读，成千上万的书目，丰盈无数，在此列举一些供您选读。

《暴风雨》《茶花女》《包身工》《华盖集》《十日谈》《洪波曲》《红与黑》《双城记》《女神》《月牙儿》《三国演义》《春寒》《伤逝》《狂人日记》《战争风云》《彼得大帝》《啼笑姻缘》《聊斋志异》《暴风骤雨》《封神演义》。

《呐喊》《彷徨》《四世同堂》《剥削世家》《百万英镑》《为了生活》《卖花姑娘》《为了生命》《珍妮姑娘》《小家碧玉》《城市姑娘》《悲惨世界》《被抛弃的姑娘》。

《西厢记》《西游记》《播火记》《大刀记》《铜墙铁壁》《老残游记》《木偶奇遇记》《官场现形记》《格列佛游记》《地覆天翻记》《基督山恩仇记》《鲁滨孙漂流记》。

《家》《春》《秋》《寒夜》《子夜》《白夜》《日日夜夜》《一千零一夜》《红楼梦》《蝴蝶梦》《海的梦》《金钱梦》《银色的梦》《金陵春梦》。

《林家铺子》《骆驼祥子》《我的儿子》《我这一辈子》《少奶奶的扇子》《第十四个儿子》。

《手的故事》《英雄的故事》《悲惨的故事》《红松岭的故事》《意大利的故事》《一个诗人的故事》《卓娅和舒拉的故事》《洋铁桶的故事》《一个女人翻身的故事》《牧师和他的工人巴尔达的故事》《爱情、疯狂与死亡的故事》。

《复活》《苦力》《结婚》《登记》《腐蚀》《幻灭》《野草》《点滴》《追求》《光明》《罗亭》《神曲》《火马》《火葬》《偷生》《赶集》《红日》《岩石》《红潮》《红旗》《简·爱》《考验》《火炬》《火线》《伙计》《霍乱》《初恋》《初欢》《金星》《金钱》《金螺》《金罐》《回顾》《回浪》《勇敢》《丹娘》《海燕》《还乡》《大街》《地粮》《母亲》《故乡》《海鸥》《海浪》。

《第一个名字》《第一次嘉奖》《第二次握手》《第二颗心脏》《第三次列车》《静静的顿河》《好兵帅克》《堂吉诃德》。

中外名著，千千万万，历数不尽，请您自己多多去看。

二、寓言故事

木偶探海

木偶想测量一下大海的深浅，于是它到海上游历了一番，回到沙滩上就召集大家报告："人们都说海是很深的，其实并不然。我到海上游历了几个月，走了好几千里，海水从没有没过我的脚脖子。我就是躺在海面上，海水也只能浸湿我的后背。此外，我还观察了海鸥，它们从高空猛力地冲下来，海水也只是溅湿它们那小小的胸脯……"

话还没说完，台下早就乱了：螃蟹在嗤嗤地窃笑，老蚌舞着两层硬壳乱敲打，连脚下数不清的泥沙也都吵吵起来了。于是木偶大怒，拍着桌子嚷道："你们吵什么？难道我错了？难道我从实践中得来的经验会是假的？难道……"

唉！怎么能和一个什么都浮在表面上的人说得清楚呢？它不知道，要想真正了解情况，必须深入下去，只浮在表面上是不行的。

小鹰狩猎

小鹰长大了，鹰妈妈让小鹰和哥哥姐姐一起出去狩猎。

小鹰跟在哥哥姐姐后面展翅翱翔。

"小鹰，你过来。那边石头上有一只蜥蜴，你去捉住它！"姐姐对小鹰说。

小鹰看了看，噘着嘴说："姐姐，那只蜥蜴怪模怪样的，我不想捉。"

姐姐听了小鹰的话摇了摇头，二话不说，像离弦的箭一样冲向蜥蜴，双爪一抓，轻松地把蜥蜴带离了石头。姐姐对小鹰说："我先带猎物回去，你和哥哥继续狩猎吧！"说完，姐姐便飞快地从小鹰的视野里消失了。

小鹰跟在哥哥后面，一边吹着口哨，一边看着风景。

"小鹰，你过来，草丛里有一只老鼠，你去捉住它！"哥哥对小鹰说。

小鹰摇晃着脑袋，说："哥哥，那只老鼠太小了，我去捉它实在是大材小用。"

哥哥听了小鹰的话叹了口气,二话不说,捉起老鼠便消失在天空中。

这时候,独自留在空中的小鹰看到草地上有很多白点在移动——原来是一群白马在草地上散步。这群白马个个四肢修长、身体健硕。小鹰高兴坏了,因为它终于找到自己想要的猎物了。

小鹰向着马群中一匹神骏的白马俯冲下去,使尽浑身力气,双爪死死抓住那匹白马的脊背……可白马实在是太大了,它根本就抓不起来。白马这时候嘶鸣了一声,把头转过来要咬小鹰。还好小鹰躲避得及时,不过它还是被咬掉了几根羽毛。

小鹰心惊胆战地回到了家中。

两只笨狗熊

狗熊妈妈有两个孩子,一个叫大黑,一个叫小黑。它们长得挺胖,可是都很笨,是两只笨狗熊。

有一天,天气真好,哥儿俩拉着手一起出去玩儿。它们走着走着,忽然看见路边有一块很大的干面包,捡起来闻了闻,嘿,香喷喷的!可是只有一块干面包,两只小狗熊怎么吃呢?大黑怕小黑多吃一点,小黑也怕大黑多吃一点,这可不好办呀!

大黑说:"咱们分了吃,可是要分得公平,我的不能比你的小。"小黑说:"对,要分得公平,你的不能比我的大。"

哥儿俩正闹着呢!狐狸大婶来了,它看见干面包,眼珠骨碌碌一转,说:"噢,你们是怕分得不公平吧?来,让大婶给你们分!"哥儿俩高兴地说:"好,好,咱们让狐狸大婶来分!"

狐狸大婶接过干面包,恨不得一口吞下去,可是它没有这样做。它把干面包一下掰成两半。哥儿俩一看,连忙叫起来:"不行!不行!一块大,一块小。"

狐狸大婶说:"你们别着急呀!瞧,这一块大一点儿吧,我咬它一口。"狐狸大婶张开大嘴"啊呜"咬了一口。哥儿俩一看,又叫起来了:"不行!不行!这块大的被你咬了一口,又变成小的了。"

狐狸大婶说:"你们急什么呀,那块变大了,我再咬它一口吧。"狐狸大婶张开大嘴,又"啊呜"咬了一口。哥儿俩一看,急得叫了起来:"那块大的被你咬了一口,又变成小的了。"

狐狸大婶就这样这块咬一口，那块咬一口，干面包只剩下手指头那么一点儿了。它把一丁点儿大的干面包分给大黑和小黑，说："现在两块干面包都一样大了。吃吧，吃吧，吃得饱饱的。"

大黑和小黑你看看我，我看看你，一句话也说不出来。

乌鸦和狐狸

关于阿谀拍马屁的卑鄙和恶劣，不知告诫世人多少遍了，然而总是没有用处。拍马屁的人总会在人们的心里找到空子。

上帝赏给乌鸦一小块乳酪。乌鸦躲到一棵枞树上，准备享受它的口福了。然而它的嘴半张半闭着，含着那一小块美味的东西在沉思。

不幸这时跑来了一只狐狸，一阵香味立刻使它停住了脚步。它瞧瞧乳酪，舔舔嘴，踮起脚偷偷走近枞树。它卷起尾巴，目不转睛地瞅着。它非常柔和地，一个字儿一个字儿地细声细语道：

"你是多么美丽呀，甜蜜的鸟！那脖子，哟，那眼睛，美丽得像个天堂的梦！而且，多么美的羽毛，多么美的嘴呀！只要你开口，一定是天使的声音。唱吧，亲爱的，别害臊！啊，小妹妹，说实话，你出落得这样美丽动人，一定唱得也同样美丽动人，在鸟类之中，你就是令人拜倒的皇后了！"

那傻东西被狐狸的赞美搞得昏头昏脑，高兴得连气儿也透不过来。它听从狐狸的柔声劝诱，提高嗓门儿，尽乌鸦之所能，叫出了刺耳的声调。

乳酪掉下去了！乳酪和狐狸都没影了。

高冠子公鸡

高冠子公鸡多神气。瞧它趾高气扬，自言自语道："我多美呀，谁都比不上！"它看见啄木鸟正在捉虫子，便得意地说："你看我多美丽，谁都比不上！"啄木鸟说："那不一定，不信你去比比看！"它来到果园要和小蜜蜂比美，小蜜蜂说："现在百花盛开，我要去采蜜。"它来到仓库要和小花猫比美，小花猫说："喵！喵！我要去捉老鼠！"它来到饲养场要和小白兔比美，小白兔说："对不起，我要去剪毛！"它来到池塘边要和青蛙比美，小青蛙说："对不起，我要去捉虫！"高冠子公鸡越来越丧气。最后它碰到了送粮的老马，很不高兴地问道："为什么谁都不愿意跟我比美呢？"

老马语重心长地说:"美不美不在于外表,要看有没有真本领,能不能对人类做出贡献!"

高冠子公鸡很惭愧。它从此不再趾高气扬,而是坚守在自己的岗位上,天天为人们司晨报晓。

会摇尾巴的狼

一只狼掉到陷阱里了,怎么跳也跳不出来。这时,一只老山羊慢慢走了过来,狼连忙向老山羊打招呼。

狼:"好朋友!为了我们的友情,帮帮忙吧!"

羊:"你是谁?为什么跑到猎人设的陷阱里去了?"

狼:"我?你不认识吗?一条既忠诚又驯良的狗啊,为了救一只掉到陷阱里的小鸡,我毫不犹豫牺牲自己,一下子跳了进来,就再也出不去了。唉!可怜可怜我这条善良的老狗吧!"

羊:"你真的是狗吗?为什么像狼?为什么你用狼一样的眼神看着我?"

狼:"因为我是狼狗,所以有些像狼。但是请你相信,我的的确确是狗。我的性情很温和,我还会摇尾巴。不信,你瞧,我的尾巴摇得多好呀!"

狼为了证明自己的话,就拖着那条硬尾巴摇了几下,"扑扑扑"把陷阱里的一些泥土块儿都扫下来了。老山羊慌忙后退一步。

羊:"是的,你会摇尾巴,可是会摇尾巴的不一定都是狗。你说,你真是一条狼狗吗?"

狼:"没错,没错,我可以赌咒。快点儿吧!为了我们的友情,帮帮忙吧,只要你伸下一条腿来,我马上就得救了。我一出来马上就报答你。比如,我可以给你舔舔毛,帮你咬咬虱子。真的,我是非常喜欢羊的,特别是老山羊。"

羊:"不成,我得考虑考虑。"

这时,狼忍耐不住了,咧开嘴露出牙齿,对着老山羊咆哮起来。

狼:"你这老家伙!你干吗还不快点过来?"

老山羊冷静地看了狼一眼,慢吞吞地回答说:"你是狼,我看见你的尖牙齿了。去年冬天你咬了我一口,差点儿把我咬死,我一辈子也忘不了。你再会摇尾巴也骗不了我。再见吧!"

乌鸦和猪的"谅解"

乌鸦落在一棵树上,看见下面有一头浑身长满黑毛的猪。

"哈哈!这个黑家伙,多难看呀!"乌鸦说。

猪向四周看了看,发现说话的原来是乌鸦,马上说:"讲话的,原来是一个黑得可怜的小东西。"

"你说谁?你也不看看你自己!"乌鸦气愤地说。"你也看看你自己吧!"猪也很气愤。

它们争吵了一阵儿,就一起去池塘边,证实谁更黑谁更难看。它们在水里照了照自己,又互相端详了一番,谁也不开口了。乌鸦忽然高兴地说:"其实,黑有什么不好看呢?"猪也快乐地说:"我也以为黑是很好看的。"

蜗牛讲大话

"我是蜗牛!"蜗牛大声叫嚷道,"牛,是庞然大物,你们都是知道的。昆虫们,赶快让开,我来了!当心我的角触伤你们,当心我的脚踏扁你们!我来了!"

螳螂发笑了:"吹得倒好听!难道你不是昆虫?"

蜗牛说:"请问,你怎么称呼我?"

螳螂答道:"你叫蜗牛嘛。对了!既然名叫蜗牛,说说看,牛是不是身体很大、力气很大?"

"别开玩笑了,牛跟你是两回事。瞧!那边走来的才是真正的牛哩!你还是赶快爬开吧,要不,你将很容易被踏得粉碎!别以为沾着一个牛字儿,就可以吓唬谁!"

会叫的猫

一只会叫的猫对它的朋友诉苦说:"真奇怪,你这样闷声不响,人们偏喜欢你。他们对我可非常粗暴,我到哪他们都赶我。"

"大概是你做了对不起他们的事吧?"它的朋友,一只不太爱叫的猫说。

"没有啊。"

"那可能是你没有能力?"

"说哪儿的话!"会叫的猫说,"我会叫得很。"

"对啦!"它的朋友说,"恐怕问题就在这里,你应该从事你的工作,光叫有什么用呢!"

"我叫得可好听呢!"会叫的猫争辩说。

"再好听也没有用,猫的事业不在于叫啊。"

"你要知道,我叫得可认真呢!我彻夜地叫,一叫起来,能让大家全都听得见。"

"啊呀!"不爱叫的猫说,"我的朋友,你怎么还不明白,我们要做的工作和大嚷大叫是不相容的。你越是要叫,叫得越是认真,也就越没有用!"

不爱恭维的狮子

狮王坐在宝座上。它对臣民的恭维已经听厌了。

"真讨厌!它们每天对我说一些恭维的话,我的耳朵听得都快要生老茧了!它们真愚蠢,以为我是一个喜欢受人恭维的狮王!"这时候,一条装饰得很华丽的狗走到宝座面前。它一边摇尾巴,一边战战兢兢地献上它的颂词:"统治万兽的王啊!没有您,我们如何能安居乐业啊?我们全体兽国的臣民都誓死忠于您。为了您,我们牺牲自己的生命也愿意。"

"滚开!"狮王咆哮着,从宝座上跳起来,"你不要到我这儿来拍马屁!我不喜欢人家的奉承话!"

狗夹着尾巴走开以后,来了一只温文尔雅的狐狸。它装得很高贵,好像一位极有修养的学者。

它对狮王行了一个不卑不亢的礼,然后对那只狗看了一眼,轻声说:"王啊,您何必生气呢?您是最明白的,像狗那么无聊的家伙,它会说出什么聪明话呢!它真是糊涂透顶,连您是世界上最不爱受人恭维的也搞不清,但是这也难怪,世界上不喜欢恭维的是多么少呀!像您这么聪明正直的王,我敢发誓,我还是第一次看到呢!"

"你说得对。"狮王眉飞色舞地说,"来,赏你一只肥鸡!"

骆驼和羊

骆驼很高，羊比骆驼矮得多。骆驼说："身体长得高才好呢，你看，我长得多高哇！"羊说："高不好，矮才好呢！"

它俩都坚持自己的看法，争辩了很久，谁也不能说服谁。最后骆驼说："我可以找件事情，证明高比矮好。"羊说："我也可以找件事情，证明矮比高好。"

它俩走到一个花园外边。花园四周围着墙，里面种着很多树，枝叶茂盛，有些树枝从墙头伸出来。骆驼抬一抬头，就吃到了树叶，羊举起前腿，趴在墙上，把脖子伸得老长，还是吃不着。骆驼说："这可以证明高比矮好吧？"

它俩又往前走了几步，看见围墙上有一个小门儿，又窄又矮，羊一钻就钻进去了，吃到了园里的草。骆驼低下头来往门里钻，怎么也钻不进去。羊说："这可以证明矮比高好吧？"

老牛听见了说："高和矮各有好处。只看自己的好处，看不见别人的好处，这是不对的。"

猴子的牢骚

牛拉车，猴子推车，它们走上了一条很陡的山路。

猴子开始发牢骚了："我从来都是只对拉车有兴趣，可是偏偏分配我来推车，两只手都磨起茧子了！"

"哦，那么我们俩换一换吧。"牛说道。

于是猴子拉车，牛推车。它们继续往前走，走着走着，猴子又发牢骚了："哼！人家的工作都那么有前途，我却注定要跟这该死的麻绳打一辈子交道啦！你看，肩头都磨烂了！"

"推也不好，拉也不好，那么请你坐到车上去照看一下方向吧！"

于是猴子坐在车上，牛推着。走了一阵儿，猴子又发牢骚了："不管是推车还是拉车，多少能学点儿技术，坐在车上空空荡荡的，什么也学不到！"

"那你就到热炕上去睡大觉吧！"牛说道。

猴子的牢骚更大了："什么？你要赶我走？你这个官僚！唉！"

空心树

　　河岸上长着两棵柳树,老柳树谦逊地低着头,铺展自己的枝叶。可是年轻的柳树却认为自己长得既匀称又好看,老是仰着脸,想尽量把自己的树枝、树杈弄得比老树漂亮一些。

　　有一天,年轻的柳树炫耀自己说:"你干什么老是低着头?你看看我,多么扬眉吐气啊。"

　　"我不是不知道你长得又高又大又漂亮,可你要当心,树心会变空的!"年轻的柳树不理睬老柳树的忠告,仍旧趾高气扬地炫耀自己。

　　日子一天一天地过去,因为年轻的柳树老是把吸收到的养分用在修饰外表上,树心就变空了。不久,这两棵柳树的主人要把他们伐倒,主人看到年轻的柳树心是空的,痛心地说:

　　"唉!本来我是打算用你做大梁的,可是现在除了把你当柴火烧掉,再也没有别的用处了!"他又看了看老柳树,说:"你倒是一块好用的木料!"

开水和茶水

　　开水在炉子上欢乐地唱着歌。茶水说道:"老弟,你除了温度和我差不多之外,还有什么值得高兴的呢?论名声,我大哥龙井,二哥祁红,几百年来名扬中外,声震全球。就是我,舒绿,这几年也已出口许多国家,赢得了荣誉,挣得了外汇。论功劳,名家以我待客,诗家以我助兴,酒家以我解醉,医家以我入药。而您呢?一点小钱就可买一壶。您有什么值得炫耀而又那么高兴的呢?"

　　开水笑道:"诚然,论名声和功劳,我远不及您。但要是没有我,您不过是一小撮被烘干了的树叶而已!"

老鼠报恩

　　在非洲大草原上,百兽之王狮子正在睡午觉。

　　一只老鼠正在附近寻找食物,找啊找啊,不知不觉走进了狮子的鬃毛里,它还以为是在草丛里呢!

　　狮子被吵醒了,一把抓住了小老鼠:"你好大胆子,竟敢吵醒我狮子的

午觉，我要吃了你！"

小老鼠求饶道："狮子大王，我是不小心才吵醒了您的午觉。您要是饶了我，以后我一定要报答您。"

狮子笑道："我是百兽之王，力大无比，你这么小，怎么报答我呢？你走吧，我倒想看看你怎样实现诺言。"

说完，他放开了小老鼠。小老鼠感激地离开了。

第二天下午，狮子正在找食物，突然发现前面有一块又大又肥的肉。它扑上去张口咬住了那块肉。说时迟，那时快，一张大网落下来，狮子被网住了。原来这是猎人设的一个陷阱！

狮子拼命挣扎，可怎么也没法挣脱。它泪流满面，长叹一声："想不到我这百兽之王，会在这里丢了性命！"

"狮子大王，我来救你。"旁边传来细小的声音。狮子低头一看，原来是只小老鼠。

小老鼠张开嘴去咬网绳。好厉害的牙齿啊，很快网就被咬破了。狮子从网里钻出来，它又自由了。

狮子问那只小老鼠："你为什么要救我啊？"

小老鼠答道："您忘了吗？我就是昨天得罪了您的小老鼠啊！我说过要报答您。今天，我终于实现了自己的诺言。"

"没想到你也能救我的命，真是太谢谢你了，以后咱们做好朋友吧！"

"好啊！"小老鼠答道。

狮子和小老鼠高高兴兴地离开了。

乌龟与大象

有一只小乌龟，它的骨骼十分坚硬，野兔、刺猬之类的小动物站在它身上，它不但不会被压垮，还能走动。野兔们称它为"大力士"。它也自吹自擂地说："你们太轻了，踏在我身上简直像一片鸿毛！"

"那你能负担多重呢？"野兔问。小乌龟想了想说："听说我们的祖先能把大山驮到海里去。我驮不了大山，但驮你们却不在话下。"

"那你能驮得动大象吗？"

"它有多重？"

"一般的也有一两吨重吧。"

"轻而易举，让它来吧！"

恰好一只大象路过这里，听到小乌龟的大话，哈哈地笑着说："这倒是件新鲜事。我们大象能驮别的东西，可从来没听说有谁能驮我们的，如今我倒要看看你这个小东西的本领。"

小乌龟瞥了大象一眼，心想：大象真像一座山。可是小乌龟的傲气比山还要大。它说："好吧，我要让你看看谁的本领大。你到我的背上来吧！"说着，它挺了挺身子。

大象的一只脚刚踏上小乌龟的背，只听"咔嚓"一声，这只可怜又不自量力的小乌龟就这样结束了生命。

谦虚过度

水牛爷爷是森林世界公认的最谦虚的人，很受大家的尊重。小白兔夸它："水牛爷爷的劲最大了！"小羊夸它说："水牛爷爷的贡献最多了！"水牛爷爷就说："哎，不能这样讲了，奶牛吃下的是草，挤出来的是奶。它的贡献比我多。"

狐狸艾克很羡慕水牛爷爷谦虚的美名。它想："我也来学一下谦虚吧。这谦虚太好学了。"它想了想说："水牛爷爷的谦虚不就是两点吗？一是把自己的事情都说小一点；二是把自己的事情都说少一点。对！就是这样。"

一天，狐狸艾克遇到一只小老鼠。小老鼠看到狐狸艾克有一条火红蓬松的大尾巴，不禁发出由衷的赞美："哎呀，艾克大叔，您这条尾巴真大呀！"狐狸艾克学着水牛爷爷的口气，歪歪嘴说："哎，过奖了。你们老鼠的尾巴比我大多了。"

"啊，什么？"小老鼠大吃一惊，"你长那么长的四条腿，却拖根比我还小的尾巴？"狐狸艾克谦虚地说："哎，不能这么讲，我哪有四条腿，只有三条，三条。"小老鼠以为狐狸艾克得了精神病，被吓跑了。

狐狸艾克的谦虚没有换来美名，倒换来了一大堆谣言。大家说："哎，森林世界出了一条妖狐狸，只有三条腿，还拖着一根比老鼠还小的尾巴。"

小猫的倾听

有一天,猫妈妈把小猫叫来,说:"你已经长大了,三天后就不能再喝妈妈的奶了,要自己去找东西吃。"

小猫惶恐地问:"妈妈,那我应该吃什么东西呢?"猫妈妈说:"你要吃什么食物,妈妈一时也说不清楚,就用我们祖先留下的方法吧!这几天夜里,你躲在人们的屋顶上、梁柱间、箱笼里、陶罐边,仔细地倾听人们的谈话,他们自然会教你的。"

第一天晚上,小猫躲在梁柱间,听到一个大人对孩子说:"小宝,把鱼和牛奶放在冰箱里,小猫最爱吃鱼和牛奶了。"

第二天晚上,小猫躲在陶罐边,听见一个女人对男人说:"老公,帮我把香肠、腊肉挂在梁上,小心关好,别让小猫偷吃了。"

第三天晚上,小猫躲在屋顶上,从窗户外看到一个妇人叨念着对自己的孩子说:"奶酪、肉松、鱼干吃剩了也不收好,小猫的鼻子很灵,明天你就没得吃了。"

就这样,小猫每天都很开心,回家告诉猫妈妈:"妈妈,果然像您说的一样,只要我保持倾听,人们每天都会教我该吃些什么。"

强者不吹牛

有一天,小老鼠、小白兔、大公鸡正在比赛吹牛,比谁吹得最厉害。

小老鼠神气地一跳,蹦到一块大石头上骄傲地说:"我最厉害!有一次我跟大象决斗,大象这个傻大个,就光会用脚踩我。可机灵的我左一闪、右一闪,趁大象不注意,偷偷爬到大象的身上,勇敢地钻进了大象的鼻子里,让大象痛不欲生,连喊了我三声爷爷!我这才出来。怎么样?我够牛吧!"说着,小老鼠的脸上露出了得意的笑容,还摆出了一个胜利的手势,仿佛是一位在赛场夺魁的运动员。

"还有一次……"小老鼠刚说完,就被小白兔打断了:"够了!够了!你这个小豆子!按体重来算我比你重20倍呢!还敢在我面前逞能!我可是人类历史上最伟大的科学家!你们知道爱因斯坦吗?他就是我的徒弟!这个忘恩负义的东西,竟然把我辛辛苦苦研究了两年的相对论给偷去了,还说是他创立的,你说气人不气人?"说完,小白兔的脸上露出了既得意又愤怒的

表情，小老鼠挖苦地看了小白兔一眼。

一旁的大公鸡急了，连忙大声喊道："你们都给我住嘴！俗话说，一唱雄鸡天下白。连太阳和月亮都要听我指挥，我让它们升起就升起，我让它们落下就落下。还有人类！他们也都是按照我的命令起床、下地，你说我能不是天下第一吗？"

它们你说一句，我说一句，争得面红耳赤。殊不知草丛里有一只老虎正躺着。它似睡非睡，似醒非醒，听了它们的话，闭目微笑。过了一会儿，老虎忽然打了一个哈欠，不由自主地说："好困呀！"

小老鼠、小白兔、大公鸡一看老虎在这里张开血盆大嘴，吓得全都仓皇逃走、抱头鼠窜。

狗的友谊

有两条狗波耳卡和巴尔鲍斯在厨房的窗口下晒太阳。虽然说它们在院门口看家比较合适，但是它们已经吃得饱饱的，而且这两只狗都彬彬有礼，白天对谁也不乱叫，就这样，它们俩纵情谈起各种事情来。狗的职务、坏事情、好事情都谈，最后谈起友谊来了。"还有什么更快乐的呢？"波耳卡说，"跟朋友一起真心诚意地生活，什么事都互相合作、同喝同吃，全力保卫同类。安慰朋友并让朋友愉快，把自己的全部乐趣放到朋友的幸福中去！如果我们能够建立这样一种友谊，我敢大胆说，我们就不会感受到时间的飞逝了。"

"当真吗？这倒挺有意义！"巴尔鲍斯回答说，"波耳卡，我早就感到很痛心。你我虽然同住一个院子，但是我们简直没有一天不打架。这究竟是为了什么呢？感谢我们的主人，我们从来不饿肚子，住得又很舒服！而且，说来真惭愧，友谊自古就被传为美谈，然而狗与狗之间的友谊几乎从来没有被看到过。我们来做现代友谊的模范吧！"

波耳卡喊道："我们来握手吧！来吧！"接着两个朋友就拥抱起来，高兴得不知道把对方比作谁好。

"我的俄瑞斯忒斯！"

"我的皮拉得斯！"

争吵、忌妒、恶意都滚开吧！

不幸的是，这时候厨子从厨房里丢出来一根骨头。于是两个朋友争先向

它飞奔过去。友谊与和睦都到哪儿去了？俄瑞斯忒斯和皮拉得斯对咬起来，只见一撮撮的狗毛在空中飞扬。

一头学问渊博的猪

一头绝顶聪明的猪住在一个非常出名的图书馆的院子里。它深信自己由于多年住在图书馆，已经成为一名渊博的学者。

有一天，一只八哥来访问。这头猪立即按照惯例，对客人进行自我介绍。

"朋友，请相信我吧！"它说，"我在这个图书馆里待的时间很长了，我对这儿的沟渠、粪坑、垃圾堆，都有着深刻的了解，甚至屋后山坡上的墓穴都被我拱翻了好几个。谁要是想在这个图书馆获得知识不找我，那它算是白跑了一趟。"

八哥说："你所说的都是图书馆外面的事，那里面的东西你了解吗？"

"里面？"这头学问渊博的猪说，"那我最清楚不过了。里面无非是一些木头架子，上面堆满了各色各样的书。"

"你对那些书也了解吗？"八哥问。

"怎么不了解呢？"这位渊博的学者说，"那是最没意思的了。它们既没有什么香气，也没有什么臭气。我咀嚼过好几本，也谈不上有什么味道，干巴巴的，连一点儿水分也没有。"

"可是人们老在里面待着，据说他们在里面探求知识的宝藏呢！"八哥又说。"人们？你说他们干什么？"这位猪学者说，"他们确实是那样想的，想在书里找点什么东西。我常常看到许多人把那些书翻来翻去，结果什么也没有得到，仍然把书丢在架子上又走了。我敢保证他们在里面连糠渣菜叶都没有得到一点，还谈什么宝藏！我从不做那种蠢事。与其花时间去啃书本，还不如到垃圾堆翻几个烂萝卜啃啃。"

"算了吧，我的学者！"八哥哥说，"一张在垃圾堆里啃烂萝卜的嘴巴来谈论书本上的事，是不大相宜的。你还是去啃你的烂萝卜吧！"

少年雄鸡

一只少年雄鸡，守候在它那垂危的父亲身旁。

"孩子，我的时间已经不多了。"老雄鸡说，"从今以后每天早晨呼唤太阳的重任，要由你来承担了。"

少年雄鸡很伤心，注视着父亲慢慢闭上眼睛。

第二天一早，少年雄鸡飞上谷仓的屋顶。它高高地站在那儿，脸朝着东方。

"我必须设法发出最大的声音。"它说着就抬头啼叫。但是，从它喉咙里发出来的，是一种缺乏力量的、时断时续的嘎嘎声。

太阳没有升起，阴云铺满了天空。湿漉漉的毛毛细雨整天下着。畜牧场上的所有动物都一起责怪小雄鸡。

"这真是倒霉透了！"猪叫道。

"我们需要阳光！"羊叫道。

"雄鸡，你必须大声啼叫！"公牛说，"太阳离我们大约有1.5亿千米远，你的叫声那么细小，它能听见吗？"

第二天清晨，少年雄鸡又一早就飞上了谷仓的屋顶。它深深地吸了一口气，伸长脖子，放开喉咙大声啼叫。它这次发出的声音非常洪亮、非常有力，是它开始学习啼叫以来从来没有过的。畜牧场上，那些正在睡梦中的动物，一个个都被唤醒了。

"这是一种什么声音？"猪说。

"我的耳朵怕被震聋了！"羊叫道。

"我的脑袋都听得快要炸开了！"公牛说。

"我很抱歉，"少年雄鸡说，"但是，这是我应尽的职责。"

它心里充满了自豪感。它终于看见在遥远的东方，一轮红日正从丛林后面冉冉地升起来。

猴吃西瓜

有一个猴王找到了一个大西瓜。可是，怎么吃呢？它从来也没有吃过西瓜。忽然，它想出了一条妙计，于是，把所有的猴都召集过来。

它清了清嗓子说："今天，我找到了一个大西瓜。至于这西瓜的吃法嘛，我当然……当然是知道的。不过，我要考验一下大伙的智慧，看看谁能说出这西瓜的吃法。如果说对了，我可以多赏它一些来吃。如果说错了，我可要惩罚它！"

大伙你看看我，我看看你，谁也没有吃过西瓜。小毛猴眨巴眨巴眼睛，挠了挠腮说："我知道，吃西瓜是吃瓤！"

"不对！小毛猴说得不对！"秃尾巴猴跳了起来说："我小的时候跟我妈去姥姥家吃过甜瓜，吃甜瓜就是吃皮。我想，这甜瓜也是瓜，西瓜也是瓜。吃西瓜嘛，当然也是吃皮咯。"

这时候，大伙争执了起来。有的说："吃西瓜吃皮！"有的说："吃西瓜吃瓤！"可争了半天，也没争出个结果，于是都不由自主地把目光集中到一只老猴的身上。这老猴认为出头露面的机会来了。它捋了捋胡子，清了一下嗓子说："这吃西瓜嘛，当然……当然是吃皮咯。我从小就爱吃西瓜，而且……而且一直都是吃皮的。我想，我之所以老而不死，就是因为吃了这西瓜皮的缘故……"

大伙都欢呼起来："对！吃西瓜吃皮！吃西瓜吃皮！"

猴王认为找到了正确答案。它站起身来，上前一步，开言道："对！大伙说得对！吃西瓜是吃皮。哼！就小毛猴崽子一个人说吃西瓜吃瓤，那就让它一个人吃吧！咱们大伙，都吃西瓜皮！"

大伙都欢呼起来："对！吃西瓜吃皮！吃西瓜吃皮！"

西瓜一刀两半，小毛猴吃瓤，大伙分吃西瓜皮。有个猴吃了两口，就捅了捅旁边的长尾巴猴，说："哎，我说这可不是什么好滋味啊！"长尾巴猴说："咳，老弟，我常吃西瓜，西瓜嘛，就是这味。"

偷包子的小孩

柔软的阳光被厚重的云层遮挡，空中凝结的水汽淅淅沥沥地洒落在沥青路面上，也落在来往行人的身上。

一个黝黑瘦弱的小男孩小威蹲在菜市场的角落里，一双眼睛紧紧盯着巷子对面的包子摊。

卖包子的刘大娘掀开蒸炉，热气直往上蹿。白花花的肉包子边还挂着几滴掺杂着小葱的香油，香味弥漫。

一个客人抓着包子在手里来回打滚，手一滑，包子滚到地板上，滚在了小威的面前。他看着眼前热气蒸腾的包子，脏兮兮的脸上绽放出灿烂的笑容，伸出手探向包子。

正要拿到，忽然冲出一只大黑狗一下子把地板上的包子叼走跑远了。小威看着大黑狗，往地上呸了一口口水，下一秒肚子又传来了咕咕的叫声。

包子摊前的人更多了。小威望着刘大娘忙里忙外的样子，鬼使神差地走进了包子摊。他将目光投在刘大娘身上，盯着她的一举一动。他两只手慢慢摸上那蒸笼并掀开一角，见没有人注意到他，于是轻轻地向里伸，快速抓起来一个包子就往怀里放，可是包子太烫了。他禁不住发出声响，撞响了身旁的小铁桶，刘大娘一个回头，眼神落在他脏灰的脸上，看到了他拿着包子的手。

小威顾不得许多，赶紧掉头就跑，即使双手发红起泡，他也紧紧地抓住包子。

刘大娘回过神来，抽起台上的擀面杖追了出去，嘴里喊着："抓小偷啊！"

寒风一下子把包子吹凉了，小威把包子揣进怀里，在巷子里快速地左拐右拐，一下子不见了身影。破旧的庙宇里，两个小孩躲在角落里。

"快吃吧！"小威把包子递给一个小女孩。

"哥哥，你不吃吗？"

"哥哥刚刚吃过了，这个给你吃。"

刘大娘喘着气，听到声响，走进庙宇里，看到角落里两个脏兮兮的孩子。小女孩大口吃着她做的包子，嘴里一直说着"真好吃"。她收起擀面杖，慢慢靠近他们。

小威转头看到刘大娘，马上站起身子，缩着头，双手打开并护住身后的小女孩，结结巴巴地说不上话。

"小朋友，你的零钱还没找呢。"刘大娘蹲下身子，从兜里掏出一些零钱递给小威，眼神里充满了慈爱，全然没了凶狠。

小威看着面前的手还沾着些许面粉，里面有好多张纸币，他呆呆地愣住了。

"下回可不能这么不小心了。"刘大娘掰开小威的手掌，把钱放在他的掌心，然后起身离开了。

阳光穿过层层的乌云，照进破旧的庙宇里。小威看着手里的钱，泪水慢慢浸湿了他的眼眶。

狐狸和兔子

有一天，一只狐狸抓住了一只正在寻找食物的母兔。

当狐狸正张开血盆大口的时候，兔子苦苦地哀求说："仁慈的狐狸先生，

请您发发慈悲,看在我三个年幼的孩子的份上,请不要伤害我!"

狡猾的狐狸一听到兔子还有三个孩子,立即将兔子放了,并装出一副十分慈悲而又怜悯的表情安慰说:"原来是这样!您怎么不早说呢?我不伤害您,您快回家去照顾孩子去吧!"

可怜的母兔带着无限感激连忙道谢,匆匆往家赶。狡猾的狐狸远远跟在后边。

它来到兔子的家门口,见门紧紧地关着,侧耳听屋里的动静。这时,从门缝里传出兔妈妈柔和而感激的声音:"亲爱的孩子们,今天我被狐狸先生逮住了。我说,'请您看在我三个年幼宝宝的份上,放我回家吧!'狐狸先生十分仁慈,它可怜你们这些小生命,不但没有伤害我,还催我快点回家照顾你们呢!"

三个小灰兔听了,连声感激和称赞说:"狐狸先生真好!"

狐狸听到这里,心里美滋滋的,正准备推门往里闯,不料它头大门小,头被门框撞了一个大包!

狐狸十分恼火,正要发脾气。这时,兔妈妈听见有人敲门,问道:"谁呀?"

狡猾的狐狸听见兔妈妈的声音,立即镇静下来,用十分关切的声音说:"是我呀!我是狐狸先生,专程探望您可爱的宝宝来了!"

兔妈妈很高兴,连声说:"原来是狐狸先生啊!快请进!"

狐狸一边揉着脑门上的大包,一边急着说:"亲爱的兔妈妈,我的心地是世界上最最善良的!这一点您已经知道了。我本想立即就来到您的身旁,看看您那天真可爱的小宝宝,可是我的个子太大,我进不去呀!您还是快把小宝宝领出来,让我好好地瞧瞧吧!"

兔妈妈赶快一边给孩子们整理好衣服,一边连声回答:"好,好!请您等一等,我们马上就出来!"很快,兔妈妈领着三只小灰兔宝宝出来了。

就在它们离开大门的一刹那,凶狠而又狡猾的狐狸往门口一坐,厉声说道:"对不起,我原先放走你们一只,就是为了得到你们四只!你们这些头脑简单的小傻瓜,早该是我的口中食了!"

贪婪的小鲨鱼

深海里,一条小鲨鱼长大了。它开始学习觅食,并逐渐学会了如何捕捉

猎物。有一天，鲨鱼妈妈对它说："孩子，你长大了，应该离开妈妈去独自生活了。"

鲨鱼是海底的王者，几乎没有任何生物能伤害它们，因此鲨鱼妈妈一点儿都不担心儿子的安全问题。它也相信，儿子凭借优秀的捕食本领，一定能生活得很好。

几个月后，鲨鱼妈妈在一个小海沟里见到了小鲨鱼，它被儿子的状况吓了一跳。小鲨鱼所在的海沟里有很丰富的食物，按理说，小鲨鱼在这里生活，应该长得很强壮，可是它看上去好像营养不良，十分疲惫。

"究竟出了什么问题呢？"鲨鱼妈妈想。它正要过去问小鲨鱼，却看见一群马哈鱼游了过来，此时小鲨鱼也来了精神，准备捕食。

鲨鱼妈妈赶忙躲到一边观察小鲨鱼是如何捕猎的。只见小鲨鱼先隐蔽起来，等待马哈鱼游到它能够攻击到的范围之内。这时，一条马哈鱼慢悠悠地游到了小鲨鱼的嘴边，丝毫没有感觉到危险。鲨鱼妈妈想："这时儿子只要一张嘴就可以美餐一顿了。"可是出乎它意料的是，小鲨鱼连动也没有动一下。

就这样，一条、两条、三条……好几条马哈鱼从小鲨鱼的嘴边游过，小鲨鱼都没有张嘴。这时，从离小鲨鱼很远的地方游过来一大群马哈鱼，小鲨鱼见状连忙凶狠地扑了过去，可是距离太远，马哈鱼群轻松地摆脱了追击。

鲨鱼妈妈连忙追上小鲨鱼，问道："为什么不在那几条马哈鱼游到你嘴边的时候，吃掉他们？"小鲨鱼说："妈妈，你难道没有看到我也许能吃到更多的鱼吗？"

鲨鱼妈妈摇摇头说："不是这样的，欲望是永远无法完全满足的，但机会却不是总有的。贪婪不一定会让你得到更多，却肯定会让你失去原来你能得到的。"

狮子烫发

森林里有一头大狮子，它听说城里烫发非常流行。狮子想："要是我去城里烫个头发，小动物们肯定都会夸我的头发很漂亮。"

狮子去城里找了一家很有名的理发店烫了个卷发。它对着镜子瞧了又瞧，高兴地吼起来："我的卷发多漂亮呀！"

这一吼把摩丝、香水等理发店里的东西都给吼破了。

狮子回到森林里，小松鼠差点都认不出它了。

小狮子看见大狮子的卷发很好玩，它就爬到大狮子的卷发上面。大狮子说："不许碰我的头发，你再敢来，我就打你的屁股，打屁股可疼了。"小狮子一听赶快逃跑了。

大狮子自己都不舍得碰它的卷发，它每天都不梳头、打摩丝。

有一天，大狮子醒来了，感觉头很痒，它就挠。原来是它的头发里长虱子了。

大狮子走过来对小狮子说："你帮我挠一下我的卷发。"

小狮子说："你不是说谁碰了你的头发，就打谁的屁股吗？"

大狮子说："取消这个规定，你们快帮我挠一下。"

"虱子实在太多了。"小狮子说，"你去河边把你的头发冲一下。"就这样，虱子终于被冲走了。

大狮子跑去城里找了一个顶有名的医生，它问："怎么防止虫子再来呢？"

医生说："你只能把你的头发剪掉了。"它来到了一家理发店，理成了光头。大狮子回到森林里，小狮子们看见大狮子成了光头，它们忍不住哈哈大笑说："大光头，大光头。"

牛栏里的鹿

一只鹿被猎狗追赶得很急，跑进一个农家院子里，恐惧不安地混在牛群里躲藏起来。

一头牛好意地告诫它："喂！不幸的家伙！你为什么要这样做，你将自己交到敌人手中，这不是自投罗网吗？"

鹿回答："朋友，只要你允许我躲在这里，我便会寻找机会逃走的。"

到了傍晚，牧人来喂牲口，他们并未发现鹿。管家和几个长工经过牛栏时，也没注意牛栏里有鹿。

鹿庆幸自己安全，便打消了立即逃走的念头，并向那头好意劝告过它的牛表示衷心的感谢。

这时，主人进来了，一边埋怨牛饲料分配得不好，一边走到草架旁大声说："怎么搞的，只有这么一点点草料？牛栏垫的草也不够一半。这些懒虫连蜘蛛网也没打扫干净。"

当他在牛栏里走来走去并检查每样东西时，发现草料上面露出了鹿角，

便叫来人捉住这只鹿，把它杀掉了。

草吃虫的故事

有一棵小草，身上挂着像小铃铛一样的小瓶子。一阵风儿吹过，一个个小瓶子在空中摇晃着，散发出一股芳香味儿。

一只甲壳虫飞来了，说："好香呀！"甲壳虫的馋劲儿上来了，伸过嘴去舔呀舔呀。

甲壳虫问小草："喂，你叫什么名字啊？"

小草回答："我叫蜜罐子草。我准备了一罐子甜甜的蜜糖，等着你来吃呢！"

甲壳虫咂咂嘴巴，说："那让我好好尝一口吧！"说着，它连忙爬到瓶口下面，用嘴一舔，真是甜的。忽然，它脚下一滑，跌进瓶子里，爬不出来了。

"哎哟，我跌下来了！"说时迟，那时快，小瓶子上的小盖子"噗"的一声盖上了。

甲壳虫大声呼喊："快让我出去，闷死我啦！"那"蜜罐子草"不但不理睬它，还分泌出一种含有消化酶的黏液，吸食着甲壳虫体内的营养液。就这样，不一会儿，甲壳虫就被活生生地吃掉了。

小草吃掉甲壳虫后，把盖子又重新打开了，还把消化不掉的硬壳儿吐了出来。接着它又开始释放出一阵阵香味儿……

噢，这根本不是什么"蜜罐子草"。它叫"猪笼草"，是一种大名鼎鼎的食虫植物，专门捕捉虫子。馋嘴的甲壳虫就是上了它的当才送了命的。

小猴荡秋千

猴山上有一只小猴，它机灵活泼，可大家都不喜欢它，因为它最爱取笑别人。

一天，小猴正在荡秋千，瞎了一只眼的猴子走过来，想和它一块儿玩。小猴大声嚷道："走开，走开，我才不跟你玩呢！"它把秋千荡得更高了。一边荡，一边编起歌儿唱："独眼龙，打灯笼。只见西来不见东。"独眼猴被气跑了。

"嘻嘻。"小猴得意地笑了。

小猴在秋千上荡呀荡呀，眨巴着眼睛，咦，它看见一只驼了背的老猴子，于是它又唱开了："驼背驼，像骆驼。背上背着一大坨。"驼背老猴睬都不睬它，只是转过身来，用背朝着它，哈哈，小猴笑得更开心了。

扑通！乐得手舞足蹈的小猴从秋千上摔下来了。"哎哟，哎哟！"小猴痛得在地上直打滚。

听到小猴的哭喊声，驼背老猴跑了过来，独眼猴和跛脚猴也跑了过来。它们扶起小猴一看，它的腿摔断了。驼背老猴连忙给它接骨，跛脚猴给它上夹板，独眼猴给它扎绷带。

过了些日子，小猴能下地走路了。它万万没想到，自己也成了一只跛脚猴。多难看呀！它伤心地哭了起来。

"小猴，你怎么啦？"驼背老猴问道。

"我的腿残废了，别人会笑我的。"

"怎么会呢？现在大伙儿不是比以前更爱护你了吗？"

想到以前自己常取笑别人的行为，小猴的心里又悔又愧。

毛毛和长鼻子树

毛毛的好朋友是谁，是校园里那棵长鼻子树呀。毛毛为什么喜欢这棵树呢？对，就是因为这棵树，有一个光溜溜的长鼻子。长鼻子树用长鼻子跟毛毛说话，用长鼻子跟毛毛握手。

长鼻子树说："毛毛，我只跟你交朋友，别人走到我身边，我会把长鼻子藏起来。"

"为什么呀？"毛毛问。"我怕淘气的小孩用小刀刻我的长鼻子呀。"长鼻子树说。毛毛点点头，她会为好朋友的长鼻子保密的。

这天毛毛不小心一脚踩进水坑里，袜子被浸湿穿在脚上可难受了。长鼻子树说："快把湿袜子脱下来，挂在我的长鼻子上晒干。"湿袜子挂在长鼻子上，真的很快就晾得干爽爽的。

冬天悄悄来了，冷得长鼻子树不敢伸出长鼻子。学校放假这天，长鼻子树还是伸出了冻得通红的长鼻子跟毛毛握握手。毛毛在长鼻子树身上系了一块花手绢，她想这样长鼻子树就会暖和一点儿。"明年春天见！"长鼻子树说。"明年春天见！"毛毛挥挥手。

第二年春天，毛毛奔跑着来上学。她长高了一点儿，长胖了一点儿。毛毛跑到长鼻子树面前，一下子呆住了。长鼻子树的长鼻子上抽出了几片嫩叶，绿绿的、毛茸茸的。"你变了，长鼻子树！"毛毛睁大眼睛说。"你也变了，毛毛。"长鼻子树笑了。"我们还是最好的朋友！"毛毛摸着长鼻子树说。"那当然，最好的朋友！"两个朋友抱在一起，快乐地笑了。

门铃和梯子

野猪家离长颈鹿家挺远的。但为了见到好朋友，野猪不怕路远。

"咚咚咚！"野猪去敲长颈鹿的门。敲了好一会儿，没人来开门。

野猪大声问："长颈鹿大哥在家吗？"

"在家呢。"长颈鹿在里面答应。

"咦，在家为什么不开门？""野猪兄弟，你往上瞧，我新装了一个门铃。有谁来找我，要先按门铃。我听见铃响以后，就会来开门。"

野猪抬起头来，看见了那个门铃。"长颈鹿大哥，我很愿意按铃的，但你把它装得太高，我够不着。我还是像以前那样敲门吧。"——咚咚咚！

可是长颈鹿仍然不开门。"对不起，野猪兄弟，我知道你真的够不着。但你就不能想想办法吗？要是大家都像你这样图省事，敲敲门算了，那我的门铃不是白装了吗？"

野猪没话说了。但又怎么也想不出能按到门铃的办法，只好嘟嘟囔囔地回家去了。

过了一些日子，野猪又来看长颈鹿。这回他"哼哧哼哧"地扛来了一架梯子。

野猪把梯子架在长颈鹿家门外，爬上去，一伸手，够着了那个门铃。可是怎么按也不响，急得野猪哇哇叫。

"对不起，野猪兄弟。"长颈鹿在里面解释说，"门铃坏了，只好麻烦你敲几下门了。"

"这怎么行！"野猪叫起来，"只敲几下门？那我这梯子不是白扛来了！"

龟兔赛跑

有一天，森林里的兔子和乌龟在比赛跑步。兔子嘲笑乌龟爬得慢，乌龟

说:"总有一天我会赢的。"兔子就轻蔑地说:"那我们现在就开始比赛!"乌龟答应了,兔子大声喊道:"比赛开始!"

兔子飞快地跑着,乌龟拼命地爬着。不一会儿,兔子与乌龟已经相距很长一段距离了。兔子认为比赛太轻松了,要先睡一会,并且自以为是地说,即使自己睡醒了,乌龟也不一定能追上它。而乌龟呢,它一刻不停地爬行,爬呀爬呀,到兔子那里的时候,它已经累得不行了。但乌龟想,如果这时和兔子一样去休息,那比赛就不会赢了,因此乌龟继续爬呀爬呀。当兔子醒来的时候,乌龟已经到达终点了。

农夫与蛇

在一个寒冷的冬天,赶集完回家的农夫在路边发现了一条冻僵了的蛇。他很可怜蛇,就把它放在怀里。

当他身上的热气温暖了蛇以后,蛇很快苏醒了。它露出了残忍的本性,给了农夫致命的伤害——咬了农夫一口。

农夫临死之前说:"我竟然救了一条可怜的毒蛇,就应该受到这种报应啊!"

牧童和狼

一个牧童在村边放羊。好几次他大叫:"狼来了!狼来了!"

村民们闻声赶来,哪里有什么狼!牧童看到村民惊慌失措的样子,不禁哈哈大笑起来。

后来,狼真的来了。牧童吓坏了,他慌忙大叫:"狼来了!狼来了!快来帮忙啊,狼在吃羊了!"

然而,他喊破喉咙,也没有人前来帮忙。

刻舟求剑

战国时,楚国有个人坐船渡江。船到江心,楚人一不小心,把随身携带的一把宝剑滑落江中。他赶紧伸手去抓,可惜为时已晚,宝剑已经落入江中。

船上的人对此感到非常惋惜。但那楚人似乎胸有成竹,马上掏出一把小

刀，在船舷上刻上个记号，并且对大家说："这是宝剑落水的地方，所以我要刻上一个记号。"大家都不理解他为何要这样做，也不再去问他。

船靠岸后，那楚人立即在船上刻有记号的地方下水，去捞取掉落的宝剑。楚人捞了半天，始终不见宝剑的影子。

他觉得很奇怪，自言自语地说："我的宝剑不就是从这里掉下去的吗？我还在这里刻上了记号，现在怎么会找不到呢？"

听他这么一说，那些人纷纷大笑起来，说道："船一直在行进，而你的宝剑却沉入了水底，不会随船移动，你又怎能找得到你的剑呢？"

画蛇添足

古时候，楚国有一家人，祭完祖之后，准备将祭祀用的一壶酒赏给帮忙办事的人喝。

帮忙办事的人很多，如果大家都喝这壶酒是不够的，若是让一个人喝，就足够喝了。

这一壶酒到底怎么分呢？大家都安静下来，这时有人建议：每个人在地上画一条蛇，谁画得快，这壶酒就归他喝。大家认为这个方法好，都同意这样做。于是，大家就在地上画起蛇来。

有个人画得很快，一转眼就画好了，他端起酒壶要喝酒。但是他回头看看别人都还没有画好呢，心里想：他们画得真慢。他洋洋得意地说："你们画得好慢啊！我再给蛇画几只脚也不算晚呢！"于是，他便左手提着酒壶，右手给蛇画起脚来。正在他一边给蛇画脚，一边说话的时候，另外一个人已经画好了。

那个人马上把酒壶从他手里夺过去，说："你见过蛇吗？蛇是没有脚的，你为什么要给它添上脚呢？因此第一个画好蛇的人不是你，而是我！"

那个人说罢就仰起头来，咕咚咕咚把酒喝了下去。

三、散文

桂林山水甲天下

<p align="right">陈 淼</p>

人们都说:"桂林山水甲天下。"我们乘着木船,荡漾在漓江上,来观赏桂林的山水。

我看见过波澜壮阔的大海,欣赏过水平如镜的西湖,却从没看见过漓江这样的水。漓江的水真静啊,静得让你感觉不到它在流动;漓江的水真清啊,清得可以看见江底的沙石;漓江的水真绿啊,绿得仿佛是一块无瑕的翡翠。船桨激起的微波扩散出一道道水纹,才让你感觉到船在前进,岸在后移。

我攀登过峰峦雄伟的泰山,游览过红叶似火的香山,却从没看见过桂林这一带的山。桂林的山真奇啊,一座座拔地而起,各不相连,像老人,像巨象,像骆驼,奇峰罗列,形态万千;桂林的山真秀啊,像翠绿的屏障,像新生的竹笋,色彩明丽,倒映水中;桂林的山真险啊,危峰兀立,怪石嶙峋,好像一不小心就会栽倒下来。

这样的山围绕着这样的水,这样的水倒映着这样的山,再加上空中云雾迷蒙,山间绿树红花,江上竹筏小舟,让你感到像是走进了连绵不断的画卷,真是"舟行碧波上,人在画中游"。

珍珠鸟

<p align="right">冯骥才</p>

真好!朋友送我一对珍珠鸟。放在一个简易的竹条编成的笼子里,笼内还有一卷干草,那是小鸟舒适又温暖的巢。

有人说,这是一种怕人的鸟。

我把它挂在窗前。那儿还有一大盆异常茂盛的法国吊兰。我便用吊兰长长的、串生着小绿叶的垂蔓蒙盖在鸟笼上,它们就像躲进深幽的丛林一样安全;从中传出的笛儿般又细又亮的叫声,也就格外轻松自在了。

阳光从窗外射入,透过这里,吊兰那些无数指甲状的小叶,一半成了黑影,一半被照透,如同碧玉,斑斑驳驳,生意葱茏。小鸟的影子就在这中间隐约

闪动，看不完整，有时连笼子也看不出，却见它们可爱的鲜红小嘴从绿叶中伸出来。

我很少扒开叶蔓瞧它们，它们便渐渐敢伸出小脑袋瞅瞅我。我们就这样一点点熟悉了。

三个月后，那一团越发繁茂的绿蔓里边，发出一种尖细又娇嫩的鸣叫。我猜到，是它们有了雏儿。我呢，决不掀开叶片往里看，连添食加水时也不睁大好奇的眼去惊动它们。过不多久，忽然有一个小脑袋从叶间探出来。哟，雏儿！正是这小家伙！

它小，就能轻易地由疏格的笼子钻出身。瞧，多么像它的父母：红嘴红脚，灰蓝色的毛，只是后背还没有生出珍珠似的圆圆的白点。它好肥，整个身子好像一个蓬松的球儿。

起先，这小家伙只在笼子四周活动，随后就在屋里飞来飞去，一会儿落在柜顶上，一会儿神气十足地站在书架上，啄着书背上那些大文豪的名字，一会儿把灯绳撞得来回摇动，跟着逃到画框上去了。只要大鸟在笼里生气地叫一声，它就立即飞回笼里去。

我不管它。这样久了，打开窗子，它最多只在窗框上站一会儿，决不飞出去。

渐渐地，它胆子大了，就落在我的书桌上。它先是离我较远，见我不去伤害它，便一点点挨近，然后蹦到我的杯子上，俯下头来喝茶，再偏过脸瞧瞧我的反应。我只是微微一笑，依旧写东西，它就放开胆子跑到稿纸上，绕着我的笔尖蹦来蹦去，跳动的小红爪子在纸上发出"嚓嚓"的响声。

我不动声色地写，默默享受着这小家伙亲近的情意。这样，它完全放心了，索性用那涂了蜡似的小红嘴，"嗒嗒"啄着我颤动的笔尖。我用手抚一抚它细腻的绒毛，它也不怕，反而友好地啄两下我的手指。

白天，它这样淘气地陪伴我；天色入暮，它就在父母的再三呼唤声中，飞向笼子，扭动滚圆的身子，挤开那些绿叶钻进去。

有一天，我伏案写作时，它居然落到我的肩上。我手中的笔不觉停了，生怕惊跑它。待一会儿，扭头看，这小家伙竟趴在我的肩头睡着了，银灰色的眼睑盖住眸子，小红爪子刚好被胸脯上长长的绒毛盖住。我轻轻抬一抬肩，它没醒，睡得好熟！还咂咂嘴，难道在做梦？

我笔尖一动，流泻下一时的感受：

信赖，往往创造出美好的境界。

草地夜行

<div style="text-align:right">王愿坚</div>

茫茫的草海，一眼望不到边。大队人马已经过去了，留下一条踩得稀烂的路，一直伸向远方。

干粮早就吃光了，皮带也煮着吃了。我空着肚子，拖着两条僵硬的腿，一步一挨地向前走着。背上的枪支和子弹就像一座山似的，压得我喘不过气来。唉！就是在这稀泥地上躺一会儿也好啊！

迎面走来一个同志，冲着我大声嚷："小鬼，你这算什么行军啊！照这样，三年也走不到陕北！"

他这样小看人，真把我气坏了。我粗声粗气地回答："别把人看扁了！从大别山走到这儿，少说也走了万儿八千里路。瞧，枪不是还在我的肩膀上吗？"

他看了看我，笑了起来，和我并肩朝前走。他比我高两头，宽宽的肩膀，魁梧的身材，只是脸又黄又瘦，两只眼睛深深地陷了下去。

"小同志，你的老家在哪儿？"他问我。

"金寨斑竹园！听说过吗？"

"啊，斑竹园！有名的金寨大暴动，就是从你们那儿搞起来的。我在那儿卖过帽子。"

一点儿不错，暴动前，我们村里来过几个卖帽子的人。我记得清清楚楚，爸爸还给我买了一顶。回家来掀开帽里子一看，里面有张小纸条，写着"打倒土豪劣绅"。真的想不到，当年卖帽子的同志竟在这里碰上了。

我立刻对他产生了敬佩的感情，就亲热地问他："同志，你在哪部分工作？我怎么从来没见过你呀？"

"我吗？在军部。现在出来找你们这些掉队的小鬼。"他一边说，一边摘下我的枪，连空干粮袋也摘了去，"咱们得快点走呀！你看，太阳快落了。天黑以前咱们必须赶上部队。这草地到处是深潭，掉下去可就不能再革命了。"

听了他的话，我快走几步，紧紧地跟着他，但是不一会儿，我又落下了一大段。

他焦急地看看天,又看看我,说:"来吧,我背你走!"我说什么也不同意。这一下他可火了:"别磨蹭了!你想叫咱们俩都丧命吗?"他不容分说,背起我就往前走。

天边的最后一丝光亮也被黑暗吞没了。满天堆起了乌云,不一会儿下起大雨来。我一再请求他放下我,怎么说他也不肯,仍旧一步一滑地背着我向前走。

突然,他的身子猛地往下一沉。"小鬼,快离开我!"他急忙说,"我掉进泥潭里了。"

我心里一惊,不知怎么办好,只觉得自己也随着他往下陷。这时候,他用力把我往上一顶,一下子把我甩在一边,大声说:"快离开我,咱们两个不能都牺牲!……要……要记住革命!……"

我使劲伸手去拉他,可是什么也没有抓住。他陷下去了,已经没顶了。

我的心疼得像刀绞一样,眼泪不住地往下流。多么坚强的同志!为了我这样的小鬼,为了革命,他被这可恶的草地夺去了生命!

风,呼呼地刮着。雨,哗哗地下着。黑暗笼罩着大地。"要记住革命!"——我想起他牺牲前说的话。对,要记住革命!我抬起头来,透过无边的风雨,透过无边的黑暗,仿佛看见了一条光明大路,这条大路一直通向遥远的陕北。我鼓起勇气,迈开大步,向着部队前进的方向走去。

麻 雀

<div align="right">屠格涅夫</div>

我打猎回来,走在林荫路上。猎狗跑在我的前面。

突然,我的猎狗放慢脚步,悄悄地向前走,好像嗅到了前面有什么野物。

风猛烈地摇撼着路旁的梧桐树。我顺着林荫路望去,看见一只小麻雀呆呆地站在地上,无可奈何地拍打着小翅膀。它嘴角嫩黄,头上长着绒毛,分明是刚出生不久,从巢里掉下来的。

猎狗慢慢地走近小麻雀,嗅了嗅,张开大嘴,露出锋利的牙齿。突然,一只老麻雀从一棵树上扑下来,像一块石头似的落在猎狗面前。它蓬起全身的羽毛,绝望地尖叫着。

老麻雀用自己的身躯掩护着小麻雀,想拯救自己的幼儿。可是因为紧张,

它浑身发抖，发出嘶哑的声音。它呆立着不动，准备着一场搏斗。在它看来，猎狗是个多么庞大的怪物啊！可是它不能安然地站在高高的没有危险的树枝上，一股强大的力量使它飞了下来。

猎狗愣住了，它可能没料到老麻雀会有这么大的勇气，慢慢地，慢慢地向后退。

我急忙唤回我的猎狗，带着它走开了。

海　燕

高尔基

在苍茫的大海上，狂风卷集着乌云。在乌云和大海之间，海燕像黑色的闪电，在高傲地飞翔。

一会儿翅膀碰着波浪，一会儿箭一般地直冲向乌云，它叫喊着，——就在这鸟儿勇敢的叫喊声里，乌云听出了欢乐。

在这叫喊声里，充满着对暴风雨的渴望！在这叫喊声里，乌云听出了愤怒的力量、热情的火焰和胜利的信心。

海鸥在暴风雨来临之前呻吟着，呻吟着，它们在大海上飞窜，想把自己对暴风雨的恐惧，掩藏到大海深处。

海鸭也在呻吟着，它们这些海鸭啊，享受不了生活的战斗的欢乐，轰隆隆的雷声就把它们吓坏了。

蠢笨的企鹅，胆怯地把肥胖的身体藏到悬崖底下……只有那高傲的海燕，勇敢地，自由自在地，在泛起白沫的大海上飞翔！

乌云越来越暗，越来越低，向海面直压下来，而波浪一边歌唱，一边冲向高空，去迎接那雷声。

雷声轰响。波浪在愤怒的飞沫中呼叫，跟狂风争鸣。看吧，狂风紧紧抱起一层层巨浪，恶狠狠地把它们甩到悬崖上，把这些大块的翡翠摔成尘雾和碎末。

海燕叫喊着，飞翔着，像黑色的闪电，箭一般地穿过乌云，翅膀掠起波浪的飞沫。

看吧，它飞舞着，像个精灵，——高傲的、黑色的暴风雨的精灵，——它在大笑，它又在号叫……它笑那些乌云，它因为欢乐而号叫！

这个敏感的精灵,它从雷声的震怒里,早就听出了困乏,它深信,乌云遮不住太阳,——是的,遮不住的!

狂风吼叫……雷声轰响……

一堆堆乌云,像青色的火焰,在无底的大海上燃烧。大海抓住金箭似的闪电,把它们熄灭在自己的深渊里。这些闪电的影子,像一条条火蛇,在大海里蜿蜒游动,一晃就消失了。

——暴风雨!暴风雨就要来啦!

这是勇敢的海燕,在怒吼的大海上,在闪电中间,高傲地飞翔。这是胜利的预言家在叫喊:

——让暴风雨来得更猛烈些吧!

何容先生的戒烟

老 舍

首先要声明:这里所说的烟是香烟,不是鸦片。

从武汉到重庆,我老同何容先生在一间屋子里,一直到前年八月间。在武汉的时候,我们都吸"大前门"或"使馆"牌;小大"英"似乎都不够味儿。到了重庆,小大"英"似乎变了质,越来越"够"味儿了,"前门"与"使馆"倒仿佛没了什么意思。慢慢地,"刀"牌与"哈德门"又变成我们的朋友,而与小大"英",不管是谁的主动吧,好像冷淡得日甚一日,不久,"刀"牌与"哈德门"又与我们发生了意见,差不多要绝交的样子,何容先生就决心戒烟!

在他戒烟之前,我已声明过:"先上吊。后戒烟!"本来吗,"弃妇抛雏"的流亡在外,吃不敢进大三元,喝么也不过是清一色(黄酒贵,只好吃点白干),女友不敢去交,男友一律是穷光蛋,住是二人一室,睡是臭虫满床,再不吸两支香烟,还活着干吗?可是,一看何容先生戒烟,我到底受了感动,既觉自己无勇,又钦佩他的伟大;所以,他在屋里,我几乎不敢动手取烟,以免动摇他的坚决!

何容先生那天睡了十六个钟头,一支烟没吸!醒来,已是黄昏,他便独自走出去。我没敢陪他出去,怕不留神递给他一支烟,破了戒!掌灯之后,他回来了,满面红光,含着笑,从口袋中掏出一包土产卷烟来。"你尝尝这个,"

他客气地让我,"才一个铜板一支!有这个,似乎就不必戒烟了!没有必要!"把烟接过来,我没敢说什么,怕伤了他的尊严。面对面的,把烟燃上,我俩细细地欣赏。头一口就惊人,冒的是黄烟,我以为他误把爆竹买来了!听了一会儿,还好,并没有爆炸,就放胆继续地吸。吸了不到四五口,我看见蚊子都争着向外边飞,我很高兴。既吸烟,又驱蚊,太可贵了!再吸几口之后,墙上又发现了臭虫,大概也要搬家,我更高兴了!吸到了半支,何容先生与我也跑出去了,他低声地说:"看样子,还得戒烟!"

何容先生二次戒烟,有半天之久。当天的下午,他买来了烟斗与烟叶。"几毛钱的烟叶,够吃三四天的,何必一定戒烟呢!"他说。吸了几天的烟斗,他发现了:(一)不便携带;(二)不用力,抽不到;用力,烟油射在舌头上;(三)费洋火;(四)须天天收拾,麻烦!有此四弊,他就戒烟斗,而又吸上香烟了。"始作卷烟者。其无后乎!"他说。

最近二年,何容先生不知戒了多少次烟了,而指头上始终是黄的。

听听那冷雨(节选)

余光中

惊蛰一过,春寒加剧。先是料料峭峭,继而雨季开始,时而淋淋漓漓,时而淅淅沥沥,天潮潮地湿湿,即连在梦里,也似乎把伞撑着。而就凭一把伞,躲过一阵潇潇的冷雨,也躲不过整个雨季。连思想也都是潮润润的。每天回家,曲折穿过金门街到厦门街迷宫式的长巷短巷,雨里风里,走入霏霏令人更想入非非。想这样子的台北凄凄切切完全是黑白片的味道,想整个中国整部中国的历史无非是一张黑白片子,片头到片尾,一直是这样下着雨的。这种感觉,不知道是不是从安东尼奥尼那里来的。不过那一块土地是久违了,二十五年,四分之一的世纪,即使有雨,也隔着千山万山,千伞万伞。二十五年,一切都断了,只有气候,只有气象报告还牵连在一起。大寒流从那块土地上弥天卷来,这种酷冷吾与古大陆分担。不能扑进她怀里,被她的裙边扫一扫吧也算是安慰孺慕之情。

这样想时,严寒里竟有一点温暖的感觉了。这样想时,他希望这些狭长的巷子永远延伸下去,他的思路也可以延伸下去,不是金门街到厦门街,而是金门到厦门。他是厦门人,至少是广义的厦门人,二十年来,不住在厦门,

住在厦门街,算是嘲弄吧,也算是安慰。不过说到广义,他同样也是广义的江南人,常州人,南京人,川娃儿,五陵少年。杏花春雨江南,那是他的少年时代了。再过半个月就是清明。安东尼奥尼的镜头摇过去,摇过去又摇过来。残山剩水犹如是。皇天后土犹如是。纭纭黔首纷纷黎民从北到南犹如是。那里面是中国吗?那里面当然还是中国永远是中国。只是杏花春雨已不再,牧童遥指已不再,剑门细雨渭城轻尘也都已不再。然则他日思夜梦的那片土地,究竟在哪里呢?

在报纸的头条标题里吗?还是香港的谣言里?还是傅聪的黑键白键马思聪的跳弓拨弦?还是安东尼奥尼的镜底落马洲的望中?还是呢,故宫博物院的壁头和玻璃柜内,京戏的锣鼓声中太白和东坡的韵里?

杏花。春雨。江南。六个方块字,或许那片土就在那里面。而无论赤县也好神州也好中国也好,变来变去,只要仓颉的灵感不灭美丽的中文不老,那形象,那磁石一般的向心力当必然长在。因为一个方块字是一个天地。太初有字,于是汉族的心灵他祖先的回忆和希望便有了寄托。譬如凭空写一个"雨"字,点点滴滴,滂滂沱沱,淅沥淅沥淅沥,一切云情雨意,就宛然其中了。视觉上的这种美感,岂是什么 rain 也好 pluie 也好所能满足?翻开一部《辞源》或《辞海》,金木水火土,各成世界,而一入"雨"部,古神州的天颜千变万化,便悉在望中,美丽的霜雪云霞,骇人的雷电霹雳①,展露的无非是神的好脾气与坏脾气,气象台百读不厌门外汉百思不解的百科全书。

听听,那冷雨。看看,那冷雨。嗅嗅闻闻,那冷雨,舔舔吧,那冷雨。雨在他的伞上这城市百万人的伞上雨衣上屋上天线上,雨下在基隆港在防波堤海峡的船上,清明这季雨。雨是女性,应该最富于感性。雨气空蒙而迷幻,细细嗅嗅,清清爽爽新新,有一点点薄荷的香味,浓的时候,竟发出草和树沐发后特有的淡淡土腥气,也许那竟是蚯蚓和蜗牛的腥气吧,毕竟是惊蛰了啊。也许地上的地下的生命也许古中国层层叠叠的记忆皆蠢蠢而蠕,也许是植物的潜意识和梦吧,那腥气。

第三次去美国,在高高的丹佛他山居了两年。美国的西部,多山多沙漠,千里干旱,天,蓝似盎格鲁-撒克逊人的眼睛,地,红如印第安人的肌肤,

① 云、电的繁体字上皆有"雨"部。

云,却是罕见的白鸟。落基山簇簇耀目的雪峰上,很少飘云牵雾。一来高,二来干,三来森林线以上,杉柏也止步,中国诗词里"荡胸生层云",或是"商略黄昏雨"的意趣,是落基山上难睹的景象。落基山岭之胜,在石,在雪。那些奇岩怪石,相叠互倚,砌一场惊心动魄的雕塑展览,给太阳和千里的风看。那雪,白得虚虚幻幻,冷得清清醒醒,那股皑皑不绝一仰难尽的气势,压得人呼吸困难,心寒眸酸。不过要领略"白云回望合,青霭入看无"的境界,仍须回来中国。台湾湿度很高,最饶云气氤氲雨意迷离的情调。两度夜宿溪头,树香沁鼻,宵寒袭肘,枕着润碧湿翠苍苍交叠的山影和万籁都歇的岑寂,仙人一样睡去。山中一夜饱雨,次晨醒来,在旭日未升的原始幽静中,冲着隔夜的寒气,踏着满地的断柯折枝和仍在流泻的细股雨水,一径探入森林的秘密,曲曲弯弯,步上山去。溪头的山,树密雾浓,翁郁的水汽从谷底冉冉升起,时稠时稀,蒸腾多姿,幻化无定,只能从雾破云开的空处,窥见乍现即隐的一峰半壑,要纵览全貌,几乎是不可能的。至少入山两次,只能在白茫茫里和溪头诸峰玩捉迷藏的游戏。回到台北,世人问起,除了笑而不答心自闲,故作神秘之外,实际的印象,也无非山在虚无之间罢了。云缭烟绕,山隐水迢的中国风景,由来予人宋画的韵味。那天下也许是赵家的天下,那山水却是米家的山水。而究竟,是米氏父子下笔像中国的山水,还是中国的山水上纸像宋画,恐怕是谁也说不清楚了吧?

　　雨不但可嗅,可观,更可以听。听听那冷雨。听雨,只要不是石破天惊的台风暴雨,在听觉上总是一种美感。大陆上的秋天,无论是疏雨滴梧桐,或是骤雨打荷叶,听去总有一点凄凉、凄清、凄楚,于今在岛上回味,则在凄楚之外,再笼上一层凄迷了,饶你多少豪情侠气,怕也经不起三番五次的风吹雨打。一打少年听雨,红烛昏沉。两打中年听雨,客舟中,江阔云低。三打白头听雨,在僧庐下,这便是亡宋之痛,一颗敏感心灵的一生:楼上,江上,庙里,用冷冷的雨珠子串成。十年前,他曾在一场摧心折骨的鬼雨中迷失了自己。雨,该是一滴湿漓漓的灵魂,窗外在喊谁。

沈园的故事

夏雨清

一个宋朝的园林,能够一代代传下来,到今天还依然有名,也许只有绍兴的沈园了。沈园的出名却是由一曲爱情悲剧引起的。诗人陆游和表妹唐琬在园壁上题写的两阕《钗头凤》是其中的热点。

陆游也许是宋朝最好的一个诗人,但肯定不是一个值得唐琬为他而死的人。

表妹唐琬是在一个秋天忧郁而逝的,临终前,她还在念着表哥那阕被后人传唱的《钗头凤》。自从这个春天,和陆游在沈园不期而遇后,病榻之上的唐琬就在低吟这阕伤感的宋词。

一枝梅花落在了诗人的眼里,这是南宋的春天,年迈的陆游再次踏进了沈园。在斑驳的园壁前,诗人看到了自己四十八年前题写的一阕旧词:红酥手,黄縢酒,满城春色宫墙柳。东风恶,欢情薄,一怀愁绪,几年离索。错,错,错。 春如旧,人空瘦,泪痕红浥鲛绡透。桃花落,闲池阁。山盟虽在,锦书难托。莫,莫,莫!

唐琬在临终的日子里,一遍遍回想自己和表哥那段幸福的岁月。陆游二十岁时初娶表妹唐琬,两人诗书唱和,绣花扑蝶,就像旧小说中才子佳人的典型故事。

可惜这样的日子太短了,唐琬只记得有一天,婆婆对她说,他们两个太相爱了,这会荒废儿子的学业,妨碍功名的。

唐琬至死都没有想通,相爱也会是一种罪名。不过她更没想通的是,那个据说在大风雨之夜出生在淮河一条船上的诗人,后来又横戈跃马抗击金兵的表哥,竟然违不了父母之命,在一纸休书上签下了羞答答的大名。

陆游四十八年后重游沈园,发现了园壁间一阕褪色的旧词,也叫《钗头凤》,这是唐琬的词迹:世情薄,人情恶,雨送黄昏花易落。晓风干,泪痕残。欲笺心事,独语斜阑。难,难,难。人成各,今非昨,病魂常似秋千索。角声寒,夜阑珊。怕人寻问,咽泪装欢。瞒,瞒,瞒!

在南宋的春天,一枝梅花斜在了诗人的眼里,隔着梅花,陆游没能握住风中的一双红酥手。

我有一个梦想（节选）

马丁·路德·金

100年前，一位伟大的美国人签署了《解放黑奴宣言》，今天我们就是在他的雕像前集会。这一庄严宣言犹如灯塔的光芒，给千百万在那摧残生命的不义之火中受煎熬的黑奴带来了希望。它之到来犹如欢乐的黎明，结束了束缚黑人的漫漫长夜。

然而100年后的今天，我们必须正视黑人还没有得到自由这一悲惨的事实。100年后的今天，在种族隔离的镣铐和种族歧视的枷锁下，黑人的生活备受压榨。100年后的今天，黑人仍生活在物质充裕的海洋中一个穷困的孤岛上。100年后的今天，黑人仍然蜷缩在美国社会的角落里，并且意识到自己是故土家园中的流亡者。今天我们在这里集会，就是要把这种骇人听闻的情况公之于众。

就某种意义而言，今天我们是为了要求兑现诺言而汇集到我们国家的首都来的。我们共和国的缔造者草拟宪法和独立宣言的气壮山河的词句时，曾向每一个美国人许下了诺言，他们承诺给予所有的人以生存、自由和追求幸福的不可剥夺的权利。

就有色公民而论，美国显然没有实践她的诺言。美国没有履行这项神圣的义务，只是给黑人开了一张空头支票，支票上盖上"资金不足"的戳子后便退了回来。但是我们不相信正义的银行已经破产，我们不相信，在这个国家巨大的机会之库里已没有足够的储备。因此今天我们要求将支票兑现——这张支票将给予我们宝贵的自由和正义的保障。

我们来到这个圣地也是为了提醒美国，现在是非常急迫的时刻。现在绝非侈谈冷静下来或服用渐进主义的镇静剂的时候。现在是实现民主的诺言的时候。现在是从种族隔离的荒凉阴暗的深谷攀登种族平等的光明大道的时候，现在是向上帝所有的儿女开放机会之门的时候，现在是把我们的国家从种族不平等的流沙中拯救出来、置于兄弟情谊的磐石上的时候。

如果美国忽视时间的迫切性和低估黑人的决心，那么，这对美国来说，将是致命伤。自由和平等的爽朗秋天如不到来，黑人义愤填膺的酷暑就不会过去。1963年并不意味着斗争的结束，而是开始。有人希望，黑人只要撒撒气就会满足；如果国家安之若素，毫无反应，这些人必会大失所望的。黑人

得不到公民的权利,美国就不可能有安宁或平静,正义的光明的一天不到来,叛乱的旋风就将继续动摇这个国家的基础。

　　但是对于等候在正义之宫门口的心急如焚的人们,有些话我是必须说的。在争取合法地位的过程中,我们不要采取错误的做法。我们不要为了满足对自由的渴望而抱着敌对和仇恨之杯痛饮。我们斗争时必须永远举止得体,纪律严明。我们不能容许我们的具有崭新内容的抗议蜕变为暴力行动。我们要不断地升华到以精神力量对付物质力量的崇高境界中去。

　　现在黑人社会充满着了不起的新的战斗精神,但是我们却不能因此而不信任所有的白人。因为我们的许多白人兄弟已经认识到,他们的命运与我们的命运是紧密相连的,他们今天参加游行集会就是明证;他们的自由与我们的自由是息息相关的。我们不能单独行动。

春

朱自清

　　盼望着,盼望着,东风来了,春天的脚步近了。

　　一切都像刚睡醒的样子,欣欣然张开了眼。山朗润起来了,水涨起来了,太阳的脸红起来了。

　　小草偷偷地从土里钻出来,嫩嫩的,绿绿的。园子里,田野里,瞧去,一大片一大片满是的。坐着,躺着,打两个滚,踢几脚球,赛几趟跑,捉几回迷藏。风轻悄悄的,草绵软软的。

　　桃树、杏树、梨树,你不让我,我不让你,都开满了花赶趟儿。红的像火,粉的像霞,白的像雪。花里带着甜味儿,闭了眼,树上仿佛已经满是桃儿、杏儿、梨儿。花下成千成百的蜜蜂嗡嗡地闹着,大小的蝴蝶飞来飞去。野花遍地是:杂样儿,有名字的,没名字的,散在草丛里,像眼睛,像星星,还眨呀眨的。

　　"吹面不寒杨柳风",不错的,像母亲的手抚摸着你。风里带来些新翻的泥土的气息,混着青草味,还有各种花的香,都在微微润湿的空气里酝酿。鸟儿将窠巢安在繁花嫩叶当中,高兴起来了,呼朋引伴地卖弄清脆的喉咙,唱出宛转的曲子,与轻风流水应和着。牛背上牧童的短笛,这时候也成天嘹亮地响。

雨是最寻常的，一下就是三两天。可别恼。看，像牛毛，像花针，像细丝，密密地斜织着，人家屋顶上全笼着一层薄烟。树叶子却绿得发亮，小草也青得逼你的眼。傍晚时候，上灯了，一点点黄晕的光，烘托出一片安静而和平的夜。在乡下，小路上，石桥边，有撑起伞慢慢走着的人；还有地里工作的农夫，披着蓑，戴着笠的。他们的房屋，稀稀疏疏地在雨里静默着。

天上风筝渐渐多了，地上孩子也多了。城里乡下，家家户户，老老小小，他们也赶趟儿似的，一个个都出来了。舒活舒活筋骨，抖擞抖擞精神，各做各的一份事去。"一年之计在于春"；刚起头儿，有的是工夫，有的是希望。

春天像刚落地的娃娃，从头到脚都是新的，它生长着。

春天像小姑娘，花枝招展的，笑着，走着。

春天像健壮的青年，有铁一般的胳膊和腰脚，他领着我们上前去。

从百草园到三味书屋

鲁 迅

我家的后面有一个很大的园，相传叫作百草园。现在是早已并屋子一起卖给朱文公的子孙了，连那最末次的相见也已经隔了七八年，其中似乎确凿只有一些野草；但那时却是我的乐园。

不必说碧绿的菜畦，光滑的石井栏，高大的皂荚树，紫红的桑椹；也不必说鸣蝉在树叶里长吟，肥胖的黄蜂伏在菜花上，轻捷的叫天子忽然从草间直窜向云霄里去了。单是周围的短短的泥墙根一带，就有无限趣味。油蛉在这里低唱，蟋蟀们在这里弹琴。翻开断砖来，有时会遇见蜈蚣；还有斑蝥，倘若用手指按住它的脊梁，便会拍的一声，从后窍喷出一阵烟雾。何首乌藤和木莲藤缠络着，木莲有莲房一般的果实，何首乌有拥肿的根。有人说，何首乌根是有像人形的，吃了便可以成仙，我于是常常拔它起来，牵连不断地拔起来，也曾因此弄坏了泥墙，却从来没有见过有一块根像人样。如果不怕刺，还可以摘到覆盆子，像小珊瑚珠攒成的小球，又酸又甜，色味都比桑椹要好得远。

长的草里是不去的，因为相传这园里有一条很大的赤练蛇。

长妈妈曾经讲给我一个故事听：先前，有一个读书人住在古庙里用功，晚间，在院子里纳凉的时候，突然听到有人在叫他。答应着，四面看时，却

见一个美女的脸露在墙头上,向他一笑,隐去了。他很高兴;但竟给那走来和他夜谈的老和尚识破了机关。说他脸上有些妖气,一定遇见"美女蛇"了;这是人首蛇身的怪物,能唤人名,倘一答应,夜间便要来吃这人的肉的。他自然吓得要死,而那老和尚却道无妨,给他一个小盒子,说只要放在枕边,便可高枕而卧。他虽然照样办,却总是睡不着,——当然睡不着的。到半夜,果然来了,沙沙沙!门外像是风雨声。他正抖作一团时,却听得豁的一声,一道金光从枕边飞出,外面便什么声音也没有了,那金光也就飞回来,敛在盒子里。后来呢?后来,老和尚说,这是飞蜈蚣,它能吸蛇的脑髓,美女蛇就被它治死了。

结末的教训是:所以倘有陌生的声音叫你的名字,你万不可答应他。

这故事很使我觉得做人之险,夏夜乘凉,往往有些担心,不敢去看墙上,而且极想得到一盒老和尚那样的飞蜈蚣。走到百草园的草丛旁边时,也常常这样想。但直到现在,总还是没有得到,但也没有遇见过赤练蛇和美女蛇。叫我名字的陌生声音自然是常有的,然而都不是美女蛇。

冬天的百草园比较的无味;雪一下,可就两样了。拍雪人和塑雪罗汉需要人们鉴赏,这是荒园,人迹罕至,所以不相宜,只好来捕鸟。薄薄的雪,是不行的;总须积雪盖了地面一两天,鸟雀们久已无处觅食的时候才好。扫开一块雪,露出地面,用一支短棒支起一面大的竹筛来,下面撒些秕谷,棒上系一条长绳,人远远地牵着,看鸟雀下来啄食,走到竹筛底下的时候,将绳子一拉,便罩住了。但所得的是麻雀居多,也有白颊的"张飞鸟",性子很躁,养不过夜的。

这是闰土的父亲所传授的方法,我却不大能用。明明见它们进去了,拉了绳,跑去一看,却什么都没有,费了半天力,捉住的不过三四只。闰土的父亲是小半天便能捕获几十只,装在叉袋里叫着撞着的。我曾经问他得失的缘由,他只静静地笑道:你太性急,来不及等它走到中间去。

我不知道为什么家里的人要将我送进书塾里去了,而且还是全城中称为最严厉的书塾。也许是因为拔何首乌毁了泥墙罢,也许是因为将砖头抛到间壁的梁家去了罢,也许是因为站在石井栏上跳了下来罢,……都无从知道。总而言之:我将不能常到百草园了。Ade,我的蟋蟀们! Ade,我的覆盆子们和木莲们!

出门向东,不上半里,走过一道石桥,便是我的先生的家了。从一扇黑

油的竹门进去，第三间是书房。中间挂着一块匾道：三味书屋；匾下面是一幅画，画着一只很肥大的梅花鹿伏在古树下。没有孔子牌位，我们便对着那匾和鹿行礼。第一次算是拜孔子，第二次算是拜先生。

第二次行礼时，先生便和蔼地在一旁答礼。他是一个高而瘦的老人，须发都花白了，还戴着大眼镜。我对他很恭敬，因为我早听到，他是本城中极方正，质朴，博学的人。

不知从哪里听来的，东方朔也很渊博，他认识一种虫，名曰"怪哉"，冤气所化，用酒一浇，就消释了。我很想详细地知道这故事，但阿长是不知道的，因为她毕竟不渊博。现在得到机会了，可以问先生。

"先生，'怪哉'这虫，是怎么一回事？……"我上了生书，将要退下来的时候，赶忙问。

"不知道！"他似乎很不高兴，脸上还有怒色了。

我才知道做学生是不应该问这些事的，只要读书，因为他是渊博的宿儒，决不至于不知道，所谓不知道者，乃是不愿意说。年纪比我大的人，往往如此，我遇见过好几回了。

我就只读书，正午习字，晚上对课。先生最初这几天对我很严厉，后来却好起来了，不过给我读的书渐渐加多，对课也渐渐地加上字去，从三言到五言，终于到七言了。

三味书屋后面也有一个园，虽然小，但在那里也可以爬上花坛去折蜡梅花，在地上或桂花树上寻蝉蜕。最好的工作是捉了苍蝇喂蚂蚁，静悄悄地没有声音。然而同窗们到园里的太多，太久，可就不行了，先生在书房里便大叫起来：

"人都到那里去了？！"

人们便一个一个陆续走回去；一同回去，也不行的。他有一条戒尺，但是不常用，也有罚跪的规则，但也不常用，普通总不过瞪几眼，大声道：

"读书！"

于是大家放开喉咙读一阵书，真是人声鼎沸。有念"仁远乎哉我欲仁斯仁至矣"的，有念"笑人齿缺曰狗窦大开"的，有念"上九潜龙勿用"的，有念"厥土下上上错厥贡苞茅橘柚"的……。先生自己也念书。后来，我们的声音便低下去，静下去了，只有他还大声朗读着：

"铁如意，指挥倜傥，一座皆惊呢——；金叵罗，颠倒淋漓噫，千杯未

醉嗬——……。"

我疑心这是极好的文章,因为读到这里,他总是微笑起来,而且将头仰起,摇着,向后面拗过去,拗过去。

先生读书入神的时候,于我们是很相宜的。有几个便用纸糊的盔甲套在指甲上做戏。我是画画儿,用一种叫作"荆川纸"的,蒙在小说的绣像上一个个描下来,像习字时候的影写一样。读的书多起来,画的画也多起来;书没有读成,画的成绩却不少了,最成片段的是《荡寇志》和《西游记》的绣像,都有一大本。后来,因为要钱用,卖给了一个有钱的同窗了。他的父亲是开锡箔店的;听说现在自己已经做了店主,而且快要升到绅士的地位了。这东西早已没有了罢。

落花生

许地山

我们屋后有半亩隙地。母亲说:"让它荒芜着怪可惜,既然你们那么爱吃花生,就辟来做花生园罢。"我们几姊弟和几个小丫头都很喜欢——买种的买种,动土的动土,灌园的灌园;过不了几个月,居然收获了!

母亲说:"今晚我们可以做一个收获节,也请你们爹爹来尝尝我们的新花生,如何?"我们都答应了。母亲把花生做成好几样的食品,还吩咐这节期要在园里的茅亭举行。

那晚上的天色不大好,可是爹爹也到来,实在很难得!爹爹说:"你们爱吃花生么?"

我们都争着答应:"爱!"

"谁能把花生的好处说出来?"

姊姊说:"花生的气味很美。"

哥哥说:"花生可以制油。"

我说:"无论何等人都可以用贱价买它来吃;都喜欢吃它。这就是它的好处。"

爹爹说:"花生的用处固然很多;但有一样是很可贵的。这小小的豆不像那好看的苹果、桃子、石榴,把它们的果实悬在枝上,鲜红嫩绿的颜色,令人一望而发生羡慕的心。它只把果子埋在地底,等到成熟,才容人把他挖

出来。你们偶然看见一棵花生瑟缩地长在地上，不能立刻辨出它有没有果实，非得等到你接触它才能知道。"

我们都说："是的。"母亲也点点头。爹爹接下去说："所以你们要像花生，因为它是有用的，不是伟大、好看的东西。"我说："那么，人要做有用的人，不要做伟大、体面的人了。"爹爹说："这是我对于你们的希望。"

我们谈到夜阑才散，所有花生食品虽然没有了，然而父亲的话现在还印在我心版上。

藤野先生（节选）

鲁　迅

东京也无非是这样。上野的樱花烂熳的时节，望去确也像绯红的轻云，但花下也缺不了成群结队的"清国留学生"的速成班，头顶上盘着大辫子，顶得学生制帽的顶上高高耸起，形成一座富士山。也有解散辫子，盘得平的，除下帽来，油光可鉴，宛如小姑娘的发髻一般，还要将脖子扭几扭。实在标致极了。

中国留学生会馆的门房里有几本书买，有时还值得去一转；倘在上午，里面的几间洋房里倒也还可以坐坐的。但到傍晚，有一间的地板便常不免要咚咚咚地响得震天，兼以满房烟尘斗乱；问问精通时事的人，答道："那是在学跳舞。"

到别的地方去看看，如何呢？

我就往仙台的医学专门学校去。从东京出发，不久便到一处驿站，写道：日暮里。不知怎地，我到现在还记得这名目。其次却只记得水户了，这是明的遗民朱舜水先生客死的地方。仙台是一个市镇，并不大；冬天冷得利害；还没有中国的学生。

大概是物以希为贵罢。北京的白菜运往浙江，便用红头绳系住菜根，倒挂在水果店头，尊为"胶菜"；福建野生着的芦荟，一到北京就请进温室，且美其名曰"龙舌兰"。我到仙台也颇受了这样的优待，不但学校不收学费，几个职员还为我的食宿操心。我先是住在监狱旁边一个客店里的，初冬已经颇冷，蚊子却还多，后来用被盖了全身，用衣服包了头脸，只留两个鼻孔出气。在这呼吸不息的地方，蚊子竟无从插嘴，居然睡安稳了。饭食也不坏。但一位先生却以为这客店也包办囚人的饭食，我住在那里不相宜，

几次三番,几次三番地说。我虽然觉得客店兼办囚人的饭食和我不相干,然而好意难却,也只得别寻相宜的住处了。于是搬到别一家,离监狱也很远,可惜每天总要喝难以下咽的芋梗汤。

从此就看见许多陌生的先生,听到许多新鲜的讲义。解剖学是两个教授分任的。最初是骨学。其时进来的是一个黑瘦的先生,八字须,戴着眼镜,挟着一叠大大小小的书。一将书放在讲台上,便用了缓慢而很有顿挫的声调,向学生介绍自己道:

"我就是叫作藤野严九郎的……。"

荷塘月色

<div style="text-align:right">朱自清</div>

这几天心里颇不宁静。今晚在院子里坐着乘凉,忽然想起日日走过的荷塘,在这满月的光里,总该另有一番样子吧。月亮渐渐地升高了,墙外马路上孩子们的欢笑,已经听不见了;妻在屋里拍着闰儿,迷迷糊糊地哼着眠歌。我悄悄地披了大衫,带上门出去。

沿着荷塘,是一条曲折的小煤屑路。这是一条幽僻的路;白天也少人走,夜晚更加寂寞。荷塘四面,长着许多树,蓊蓊郁郁的。路的一旁,是些杨柳,和一些不知道名字的树。没有月光的晚上,这路上阴森森的,有些怕人。今晚却很好,虽然月光也还是淡淡的。

路上只我一个人,背着手踱着。这一片天地好像是我的;我也像超出了平常的自己,到了另一个世界里。我爱热闹,也爱冷静;爱群居,也爱独处。像今晚上,一个人在这苍茫的月下,什么都可以想,什么都可以不想,便觉是个自由的人。白天里一定要做的事,一定要说的话,现在都可不理。这是独处的妙处,我且受用这无边的荷香月色好了。

曲曲折折的荷塘上面,弥望的是田田的叶子。叶子出水很高,像亭亭的舞女的裙。层层的叶子中间,零星地点缀着些白花,有袅娜地开着的,有羞涩地打着朵儿的;正如一粒粒的明珠,又如碧天里的星星,又如刚出浴的美人。微风过处,送来缕缕清香,仿佛远处高楼上渺茫的歌声似的。这时候叶子与花也有一丝的颤动,像闪电般,霎时传过荷塘的那边去了。叶子本是肩并肩密密地挨着,这便宛然有了一道凝碧的波痕。叶子底下是脉脉的流水,遮住了,

不能见一些颜色；而叶子却更见风致了。

月光如流水一般，静静地泻在这一片叶子和花上。薄薄的青雾浮起在荷塘里。叶子和花仿佛在牛乳中洗过一样；又像笼着轻纱的梦。虽然是满月，天上却有一层淡淡的云，所以不能朗照；但我以为这恰是到了好处——酣眠固不可少，小睡也别有风味的。月光是隔了树照过来的，高处丛生的灌木，落下参差的斑驳的黑影，峭楞楞如鬼一般；弯弯的杨柳的稀疏的倩影，却又像是画在荷叶上。塘中的月色并不均匀；但光与影有着和谐的旋律，如梵婀玲上奏着的名曲。

荷塘的四面，远远近近，高高低低都是树，而杨柳最多。这些树将一片荷塘重重围住；只在小路一旁，漏着几段空隙，像是特为月光留下的。树色一例是阴阴的，乍看像一团烟雾；但杨柳的丰姿，便在烟雾里也辨得出。树梢上隐隐约约的是一带远山，只有些大意罢了。树缝里也漏着一两点路灯光，没精打采的，是渴睡人的眼。这时候最热闹的，要数树上的蝉声与水里的蛙声；但热闹是它们的，我什么也没有。

忽然想起采莲的事情来了。采莲是江南的旧俗，似乎很早就有，而六朝时为盛；从诗歌里可以约略知道。采莲的是少年的女子，她们是荡着小船，唱着艳歌去的。采莲人不用说很多，还有看采莲的人。那是一个热闹的季节，也是一个风流的季节。梁元帝《采莲赋》里说得好：

"于是妖童媛女，荡舟心许；鹢首徐回，兼传羽杯；櫂将移而藻挂，船欲动而萍开。尔其纤腰束素，迁延顾步；夏始春余，叶嫩花初，恐沾裳而浅笑，畏倾船而敛裾。"

可见当时嬉游的光景了。这真是有趣的事，可惜我们现在早已无福消受了。

于是又记起，《西洲曲》里的句子：

"采莲南塘秋，莲花过人头；低头弄莲子，莲子清如水。"

今晚若有采莲人，这儿的莲花也算得"过人头"了；只不见一些流水的影子，是不行的。这令我到底惦着江南了。——这样想着，猛一抬头，不觉已是自己的门前；轻轻地推门进去，什么声息也没有，妻已睡熟好久了。

白杨礼赞

茅 盾

　　白杨树实在是不平凡的,我赞美白杨树!

　　汽车在望不到边际的高原上奔驰,扑入你的视野的,是黄绿错综的一条大毡子。黄的,那是土,未开垦的处女土,几十万年前由伟大的自然力堆积成功的黄土高原的外壳;绿的呢,是人类劳力战胜自然的成果,是麦田,和风吹送,翻起了一轮一轮的绿波——这时你会真心佩服昔人所造的两个字"麦浪",若不是妙手偶得,便确是经过锤炼的语言的精华。黄与绿主宰着,无边无垠,坦荡如砥,这时如果不是宛若并肩的远山的连峰提醒了你(这些山峰凭你的肉眼来判断,就知道是在你脚底下的),你会忘记了汽车是在高原上行驶,这时你涌起来的感想也许是"雄壮",也许是"伟大",诸如此类的形容词。然而同时你的眼睛也许觉得有点倦怠,你对当前的"雄壮"或"伟大"闭了眼,而另一种的味儿在你心头潜滋暗长了——"单调"!可不是?单调,有一点儿吧。

　　然而刹那间,要是你猛抬眼看见了前面远远有一排——不,或者甚至只是三五株,一株,傲然地耸立,像哨兵似的树木的话,那你的恹恹欲睡的情绪又将如何?我那时是惊奇地叫了一声的!

　　那就是白杨树,西北极普通的一种树,然而实在不是平凡的一种树!

　　那是力争上游的一种树,笔直的干,笔直的枝。它的干呢,通常是丈把高,像是加以人工似的,一丈以内,绝无旁枝;它所有的丫枝呢,一律向上,而且紧紧靠拢,也像是加以人工似的,成为一束,绝无横斜逸出;它的宽大的叶子也是片片向上,几乎没有斜生的,更不用说倒垂了;它的皮,光滑而有银色的晕圈,微微泛出淡青色。这是虽在北方的风雪的压迫下却保持着倔强挺立的一种树!哪怕只有碗来粗细罢,它却努力向上发展,高到丈许,二丈,参天耸立,不折不挠,对抗着西北风。

　　这就是白杨树,西北极普通的一种树,然而绝不是平凡的树!它没有婆娑的姿态,没有屈曲盘旋的虬枝,也许你要说它不美丽,——如果美是专指"婆娑"或"横斜逸出"之类而言,那么白杨树算不得树中的好女子;但是它却是伟岸,正直,朴质,严肃,也不缺乏温和,更不用提它的坚强不屈与挺拔,它是树中的伟丈夫!当你在积雪初融的高原上走过,看见平

坦的大地上傲然挺立这么一株或一排白杨树，难道你就觉得树只是树，难道你就不想到它的朴质，严肃，坚强不屈，至少也象征了北方的农民？难道你竟一点也不联想到，在敌后的广大土地上，到处有坚强不屈，就像这白杨树一样傲然挺立的守卫他们家乡的哨兵？难道你又不更远一点想到这样枝枝叶叶靠紧团结，力求上进的白杨树，宛然象征了今天在华北平原纵横决荡用血写出新中国历史的那种精神和意志？

白杨不是平凡的树，它在西北极普遍，不被人重视，就跟北方农民相似；它有极强的生命力，磨折不了，压迫不倒，也跟北方的农民相似。我赞美白杨树，就因为它不但象征了北方的农民，尤其象征了今天我们民族解放斗争中所不可缺的朴质，坚强，力求上进的精神。

让那些看不起民众，贱视民众，顽固的倒退的人们去赞美那贵族化的楠木（那也是直挺秀颀的），去鄙视这极常见，极易生长的白杨吧，但是我要高声赞美白杨树！

今世的五百次回眸（节选）

毕淑敏

佛说，前世的五百次回眸，才换来今生的擦肩而过。顿生气馁，这辈子是没得指望了，和谁路遇和谁接踵，和谁相亲和谁反目，都是命定，挣扎不出。特别想到我今世从医，和无数病患咫尺对视。若干垂危之人，我手经治，每日查房问询，执腕把脉，相互间凝望的频率更是不可胜数，如有来世，将必定与他们相逢，赖不脱躲不掉的。于是这一部分只有作罢，认了就是。但尚余一部分，却留了可以掌握的机缘。一些愿望，如果今生屡屡瞩目，就埋了一个下辈子擦肩而过的伏笔，待到日后便可再接再厉地追索和厮守。

今世，我将用余生五百次眺望高山。我始终认为高山是地球上最无遮掩的奇迹。一个浑圆的球，有不屈的坚硬的骨骼隆起，离太阳更近，离平原更远，它是这颗星球最勇敢最孤独的犄角。它经历了最残酷的折叠，也赢得了最高耸的荣誉。它有诞生也有消亡，它将被飓风抚平，它将被酸雨冲刷，它将把溃败的肌体化作肥沃的土地，它将在柔和的平坦中温习伟大。我不喜欢任何关于征服高山的言论，以为那是人的菲薄和短见。真正的高山不可能被征服的，它只是在某一个瞬间，宽容地接纳了登山者，让你在它头顶歇息片刻，

给你一窥真颜的恩赐。如同一只鸟在树梢啼叫，它敢说自己把大树征服了吗？山的存在，让我们永葆谦逊和恭敬的姿态，知道在这个世界上，有一些事物必须仰视。

今生，我将用余生一千次不倦地凝望绿色。我少年戍边，有十年的时间面对的是皑皑冰雪，看到绿色的时间已经比他人少了许多。若是因为这份不属于我选择的怠慢，罚我下辈子少见绿色，岂不冤枉死了？记得在千百个与绿色隔绝的日子之后，我下了喀喇昆仑山，在新疆叶城突然看到辽阔的幽深绿色之后，第一个反应竟是悚然，震惊中紧闭了双眼，如同看到密集的闪电。眼神荒疏了忘却了这人间最滋润的色彩，以为是虚妄的梦境。就在那一瞬，我皈依了绿色。这是最美丽的归宿，有了它，生命才得以繁衍和兴旺。常常听到说地球上的绿地到了××年就全部沙化了，那是多么恐怖的期限。为了人类的长盛不衰，我以目光持久地祷告。

今生，我将一万次目不转睛地注视人群。如果有来生，我期望还将成为他们之中的一员，而不是其他的什么动物或是植物。尽管我知道人类有那么多可怕的弱点和缺陷，我还是为这个物种的智慧和勇敢而赞叹。我做过一次人类了，我知道了怎样才能更好地做人。做人是一门长久的功课，当我们刚刚学会了最初的运算，教科书就被合上。卷子才答了一半，抢卷的铃声就响了，岂不遗憾？

把自己喜欢的事一一想来，我还要看海看花，看健美的运动员，看睿智的科学家，看慈祥的老人和欢快的少女，当然还有无邪的小童，突然就笑了。想我这余生，也不用干其他的事了，每天就在窗前屋后呆呆地看山看树看人群吧，以求个来世的擦肩而过。这样一路地看下去，来世的愿望不知能否得逞，今生的时光可就白白荒废了。于是决定，从此不再东张西望，只心定如水，把握当前。

不为虚缈的擦肩而过，而把余生定格在回眸之中。喜欢山所表达的精神，就游历和瞻仰山的英拔和广博，期望自己也变得如此坚强。喜欢绿色和生命，喜爱人的丰饶和宝贵，就爱惜资源，尊重自己也尊重他人。